정 상 곤

Chung, Sang-Gon

WWW.HEXAGONBOOK.COM

이 도서의 국립중앙도서관 출판예정도서목록(CIP)은 서지정보유통지원시스템 홈페이지(http://seoji.nl.go.kr)와
국가자료종합목록 구축시스템(http://kolis-net.nl.go.kr)에서 이용하실 수 있습니다. (CIP제어번호 : CIP2019050372)

한국현대미술선 042
정상곤

2019년 12월 16일 초판 1쇄 발행

지 은 이 정상곤
펴 낸 이 조동욱
기 획 조기수
펴 낸 곳 출판회사 헥사곤 Hexagon Publishing Co.
등 록 제2018-000011호 (등록일: 2010. 7. 13)
주 소 경기도 성남시 분당구 성남대로 51, 270
전 화 010-7216-0058, 010-3245-0008
팩 스 0303-3444-0089
이 메 일 joy@hexagonbook.com
웹사이트 www.hexagonbook.com

ⓒ 정상곤 2019, Printed in KOREA

ISBN 979-11-89688-26-4
ISBN 978-89-966429-7-8 (세트)

정 상 곤

Chung, Sang-Gon

042

HEXAGON
Korean Contemporary Art Book
한국현대미술선 042

페인팅
Painting

정상곤의 페인팅

캬샤 힐더브란트
갤러리스트

화가이자 판화가인 정상곤은 실재와 허구의 경계에 존재하는 극적이고 유기적인 풍경을 창조해낸다. 그가 그려내는 특정한 풍경은 의미를 내포하고 있다기보다, 오히려 경험적이며 인본주의적이고 역사적인 관점을 묘사하는 것에 가깝다. 이는 관람객들에게 독자적인 개인적 경험을 안겨준다.

정상곤의 작업 과정은 신체와 감정의 연장으로서의 붓과 함께 이루어지는, 극단적으로 감각적인 것이다. 능수능란한 붓의 획은 물감의 두꺼운 질감에 살을 붙인다. 이러한 선들의 생동감과 에너지는, 조그마한 풀잎 한 가닥부터 더 장대하게는 두꺼운 잎사귀와 폭포수로 이어지는 자연과 공명한다. 정상곤의 그림은 그의 경험적인 삶의 방식을 반영하고 그의 감각을 물질화한다. 그의 작업실 자체가 자연에 둘러싸여 있는데, 정상곤은 작업실에서 시간을 보내면서 받은 영감을 그려낸다. 그의 작업은 우선 연필로 선을 스케치한 뒤 캔버스를 옮겨서 테이블 위에서 이루어지는데, 이러한 작업 안에서 형태는 유기적으로 흘러

간다. 이는 다양한 관점을 가능하게 하여, 수직적인 이젤 작업에서는 불가능한 방식으로 표면에 더 가까이 다가갈 수 있게 해준다.

이는 우연적인 동시에 의도적인 작업을 가능하게 한다. 그는 물감과 용액의 비율을 바꾸어 가며, 캔버스의 일부를 갓 칠한 것처럼 보이게 하면서 다양한 광택의 표면을 창조해낸다. 강하고 빠른 붓 터치는 소용돌이치며 분열되는 색깔들과 산, 돌, 폭포, 나무와 풀을 상기시키는 유기적인 표면과 습기와 바람, 나무의 향기를 전하는 환각적인 장면을 만들어낸다. 정상곤은 자연이 이끌어낸 감정들을 모아서 캔버스 위에 쏟아붓는다. 그는 캔버스의 이차원성을 발굴하고, 장엄한 자연의 힘으로부터 발견할 수 있는 감정의 심오함을 탐색한다. (2015)

10

Chung, Sang-Gon's Painting Works

KASHYA HILDEBRAND
Gallerist, London

As a printmaker and classically trained painter, Korean artist Sanggon Chung creates dramatic, organic landscapes that exist at the border of the fictional and the real. The specific landscape he paints is less relevant; rather his intention is to portray an experiential, humanistic and historical perspective. This gives each viewer a unique and subjective experience.

The creative process for Chung is an extremely sensory one, with the brush acting as an extension of his body and his emotions. Masterly brush strokes flesh out thick, textural swathes of paint. The vitality and energy of these strokes echoes that found in nature, from the smallest blades of grass through to more grandiose thick fleshy leaves and tumbling water falls. His paintings reflect Chung's experiential way of life aperspectives. nd become a materialisation of his senses. His atelier itself is surrounded by nature, and he draws inspiration from his time within it. Forms flow organically from him, working on a table instead of at an easel, sketching out lines first with a pencil and moving physically over the canvas and around the table. This allows for him to work close to the surface in a way not possible if the work were vertical, providing him with different.

This creates a work that is both accidental and intentional – various ratios of paint and solvents create myriad shiny surfaces, making parts of the canvas appear wet. Strong, fast brushstrokes create colours that are swirled and split, an organic surface that reminds us of mountains, rocks, waterfalls, trees and grass, a psychedelic scene that conveys humidity, wind and the scent of the woods. Chung gathers the emotions that nature elicits in him and flings them onto the canvas. He finds a way in which to excavate the two-dimensionality of the canvas and probe the great depths of profound emotion that can be found in the aw-inspiring power of nature. (2015)

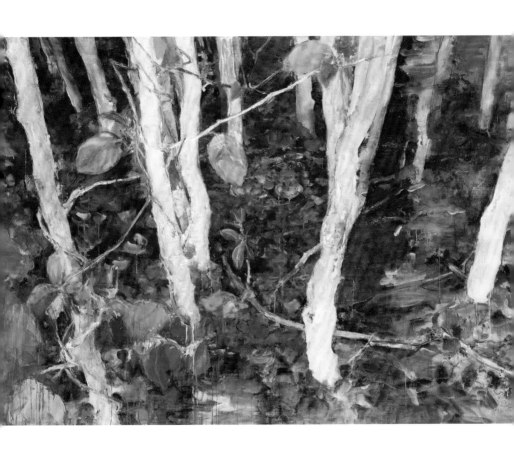

아름다운 곳 130×194cm Oil on canvas 2018

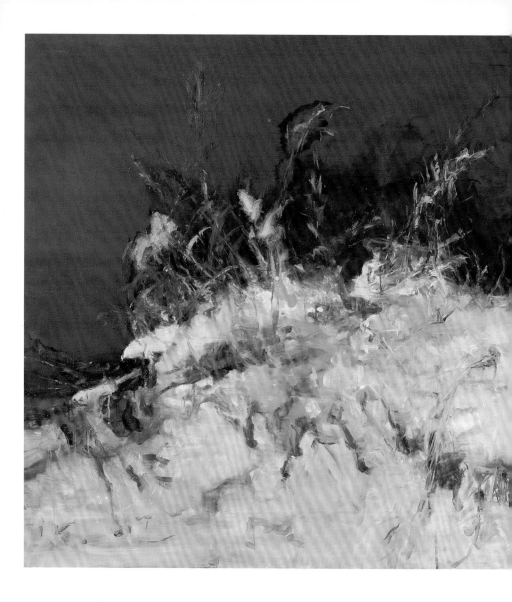

뜻 밖에서 놀다

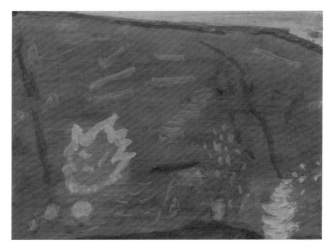

산, 산, 산 7 27×22cm 장지에 분채 2009

산, 산, 산 11 45.5×37.5cm 장지에 분채 2009

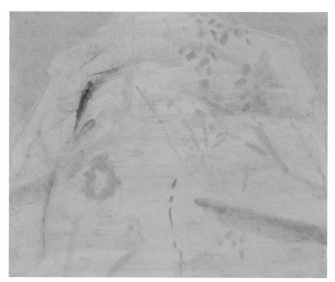

산, 산, 산 6 27×22cm 장지에 분채 2009

산, 산, 산 9 33.5×24cm 장지에 분채 2009

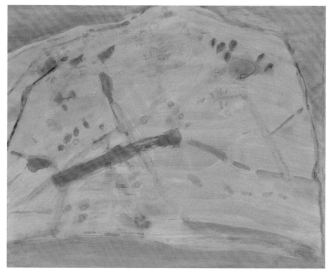

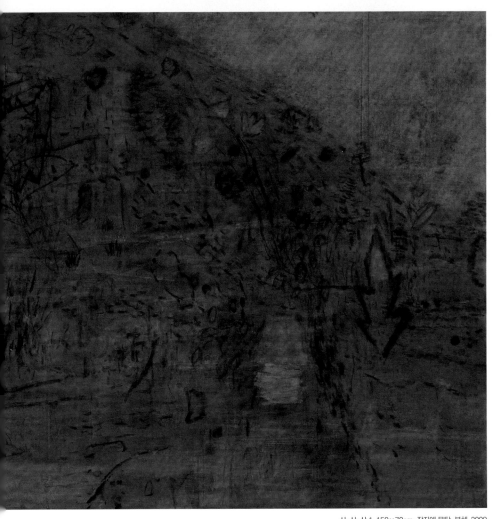

산, 산, 산 1 150×70cm 장지에 목탄, 분채 2009

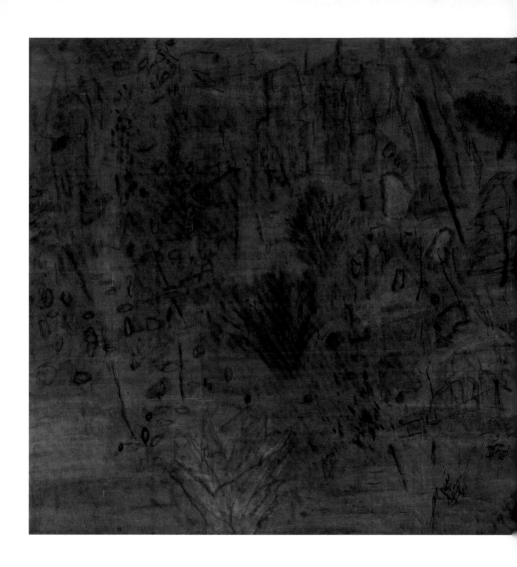

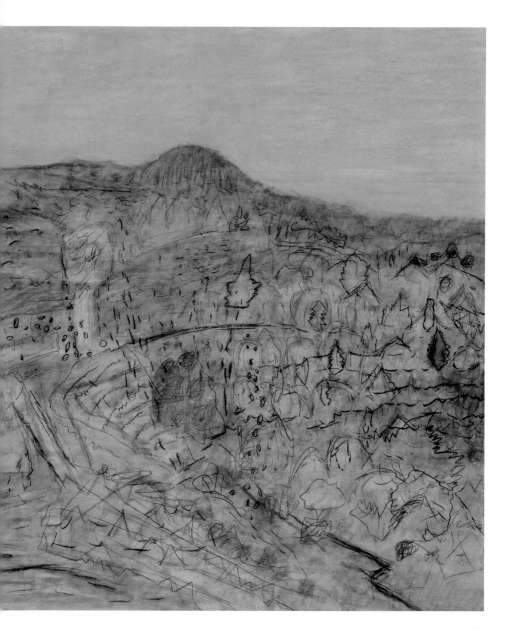

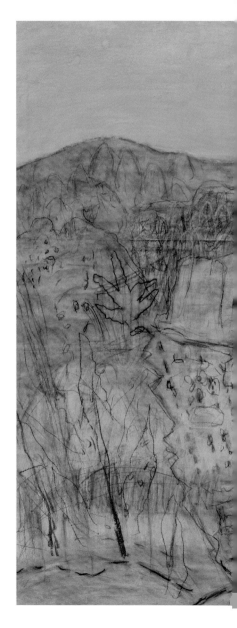

산, 산, 산 2 100×74cm 장지에 목탄, 분채 2009

이 복원시키는 것은 머리에서 손으로 이어지는 사유체계인 것이다.

　장현주는 현장 드로잉을 단초로 삼되 작업에 그대로 옮기지 않는다. 작가는 산을 본대로, 있는 그대로 그리지 않고 교감한 정동에 따라 생략하거나 덧붙여 그린다. 작가는 산을 외적인 조망이나 물리 광학적 관찰의 대상으로 객관화하고 외화 하는데 궁극의 목적을 두고 있지 않다는 뜻이다. 대신 작가는 감각적 현상계를 떠나 그 안쪽을 응시한다. 겉이 아닌 안을 향한 응시로 작가가 보는 것은 높은 하늘, 흐르는 강이 아니다. 곧은 나무, 자잘한 들꽃이 아니다. 하늘과 강, 나무와 들꽃 그 안에 투영된 작가 자아의 내면이다. 작가는 타자를 통해 자아를 정립한다. '끝내 스스로 위대해지려 하지 않기 때문에 위대함을 이루고, 스스로 드러내지 않아 절로 영원할 수 있는' 산은 작가가 자신의 내면을 찾는데 준엄한 근거가 된다. 작가는 산을 보고자 하지 않는다. 산이 되고자 한다. 작가의 작업에서 산이 계속해서 화두가 될 수밖에 없는 이유는 여기 있다.

　계절의 변화가 아니라 합일의 정도에 따라 존재의 수위를 달리하는 산은 힘이다. 성급한 마침표가 아니라 느긋한 물음표로 장현주의 작업을 기쁘게 나아가게 할.

그리기의 공간, 사유의 공간 산

공주형 / 미술평론가

장현주 작업은 자연에 오랫동안 천착해 왔다. 앞선 두 번의 전시 〈지우개로 그린 풍경〉과 〈뜻 밖에서 놀다〉에서 핵심적 공간으로 선보인 자연은 이번 전시에서 '산'으로 압축되고 심화된다. 근작들에서 산이 갖는 공간의 의미는 무엇일까, 묻지 않을 수 없다.

산은 장현주 작업의 시발점이다. 일주일에 한 번 거르지 않고 드로잉 도구를 챙겨 찾는 산은 작가가 발끝으로 존재를 확인할 수 있는 물리적 공간만이 아니다. 동시에 이곳은 작가가 마음을 열고 작업의 실마리를 찾는 심리적 공간이기도 하다. 근작들에서 엿보이는 변화는 작가와 자연의 접촉면이 보다 넓고 깊어졌다는 것이다. 표면적인 확장이 아니라 내면적인 심화이다. 이런 변화 때문이다. 작가는 산에서 본 무엇을 그리느냐보다 산에서 받은 느낌을 어떻게 표현할 것인지에 더 많은 고민의 시간을 할애한다. 산과의 순연한 만남을 얼마나 빠짐없이 기술하느냐보다 얼마만큼 거짓 없이 표현하느냐에 더 많이 머문다.

작가는 이런 변화를 효과적으로 표현하기 위한 재료로 먹과 모필을 택했다. 근작들에서 작가가 가장 치중한 부분은 호분을 한 번에서 세 번까지 올린 삼합지 위에 드로잉을 하듯 먹과 모필로 산을 그린 과정이다. 흥미로운 것은 작가가 오랜 숙고와 여러 번의 시행착오 끝에 먹과 모필을 선택한 이유와 최근 미술치료 임상실험 결과가 일맥상통한다는 점이다. 작가가 먹과 모필을 선택한 것은 산과 교감의 순간을 온전히 표현하기 위함이다. 미술치료가 주목한 것은 우리나라 사람들의 무의식을 표출하고, 자아를 표현하는데 서양식 재료보다 먹과 모필이 훨씬 효과적이라는 것이다. 연구자는 먹과 모필보다 상대적으로 접할 기회가 적은 서양식 재료에서 오는 부담감을 임상 결과의 이유 중 하나로 꼽는다. 하지만 이와 같은 결과의 근본적인 원인은 표현의 직접성이라는 수묵의 특성에 기인한다. 물론 직접적으로 표현되는 것은 형상의 구체성이 아니다. 선의 굵기와 먹의 농담 차이를 통해 표출되는 것은 그리는 이의 심리상태이다. 이처럼 먹과 모필은 손이나 그리기의 회복 그 이상의 미덕을 갖는다. 먹과 모필

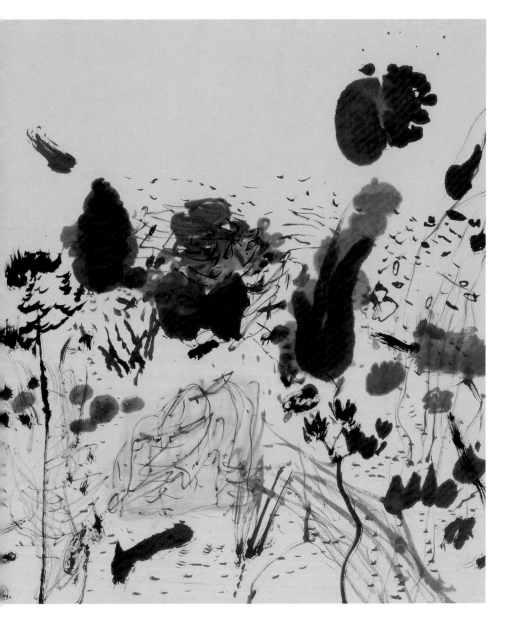

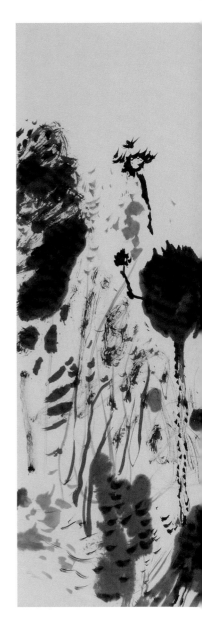

산, 산, 산 92×70cm 장지에 수묵 2009

산, 산, 산

Drawing 35×35cm (각) 한지에 수묵 2011

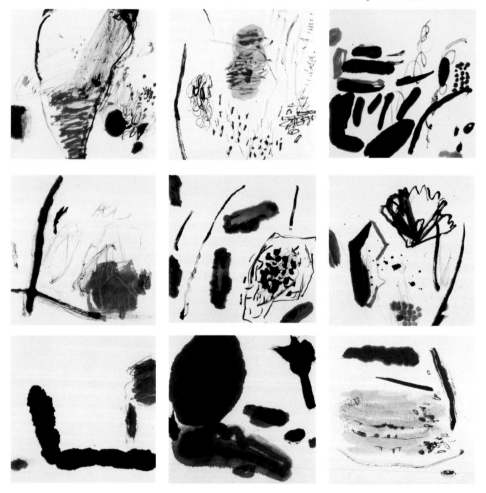

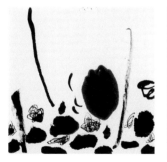

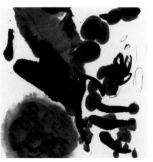

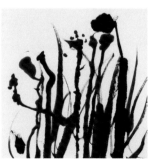

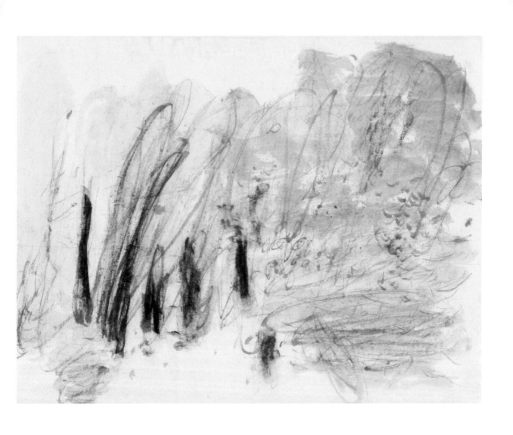

Drawing 45 45.6×35cm 한지에 수묵 2011

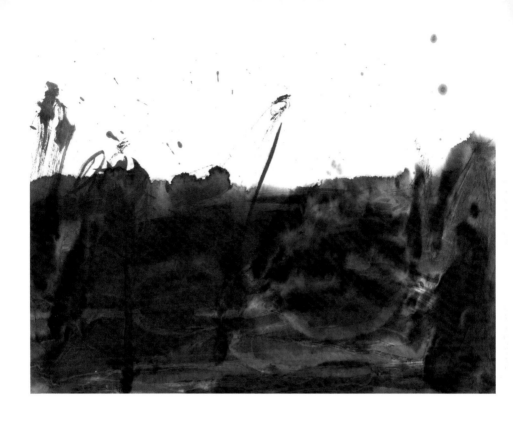

Drawing 41 45.6×35cm 한지에 수묵 2011

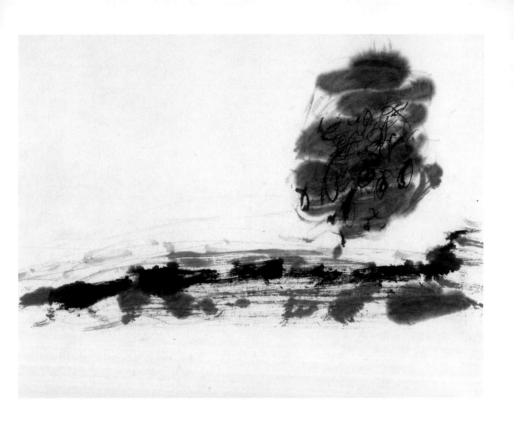

Drawing 44 45.6×35cm 한지에 수묵 2011

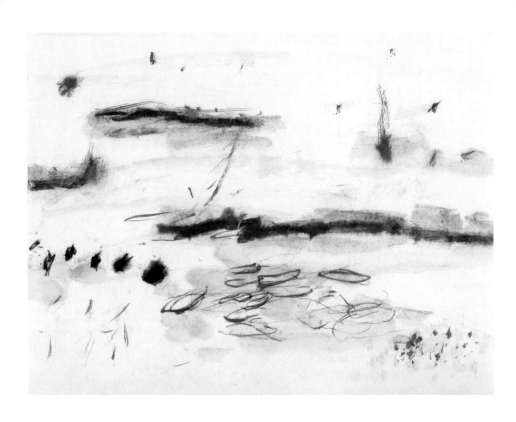

Drawing 43 45.6×35cm 한지에 수묵 2011

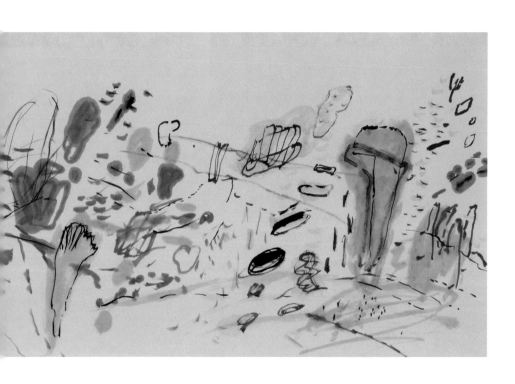

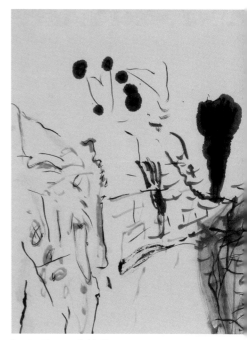

Drawing 92×35cm 한지에 수묵 2017

어.중.간은 잿빛 언어이다.

사이, 경계의 풍경이다.

풍경은 익숙해 질대로 익숙해져 무미건조하게 다가오기도 하지만 그 풍경들은 사이에서 정지된 풍경으로서가 아니라 끊임없이 살아 움직이는 유기체처럼 유동하는 풍경이다. 모든 것은 흔들리고 불확실하지만 일상은 지속되기 마련이고 누구나 잊지 못할 기억을 간직하고 있는 것처럼 사이, 경계의 풍경은 흑백영화의 화면 한 컷 같은 그리움, 애틋함이 있다.

어둠에서 밝음의 시간으로, 혹은 밝음에서 어둠으로 이행하는, 밤과 낮이 서로 스미어 섞이고 번지는 빛과 어둠. 현실과 이상. 존재와 부재의 경계가 흐려지고 무너지는, 그래서 일상의 시간에서 잠시 비켜서서 무언가를 생각하고 기억하게 하는.

기억은 사라지는 것이기도 하지만, 불필요한 수식을 지움으로써더 또렷해지기도 하는. 그런 어. 중. 간의 풍경이다. 그린다는 것은 사유의 행위이다.

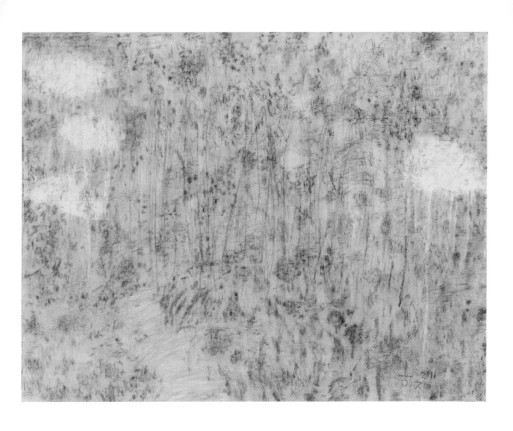

어중간 13 98×71cm 장지에 먹, 목탄, 분채 2011

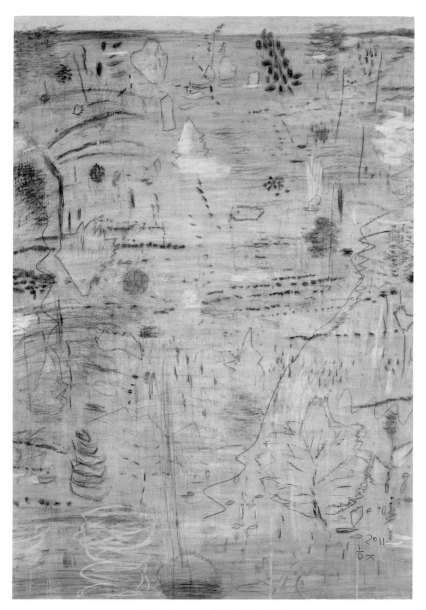

어중간 17 107×150cm 장지에 먹, 목탄, 분채 2012

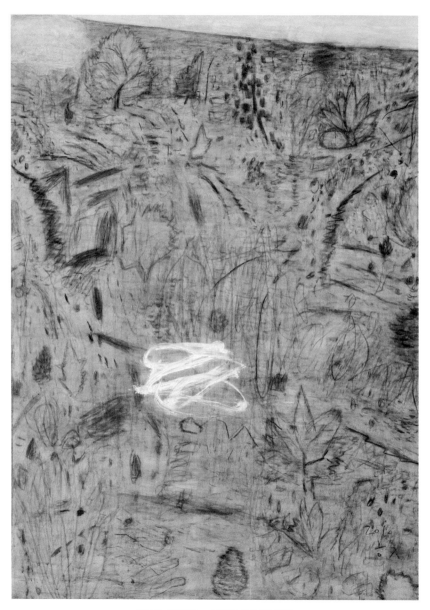

어중간 1 107×150cm 장지에 먹, 목탄, 분채 2010

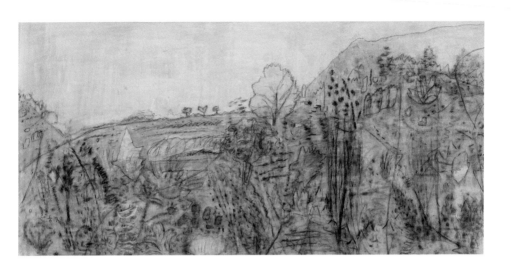

어중간 142×42cm 장지에 분채, 먹, 목탄 2012

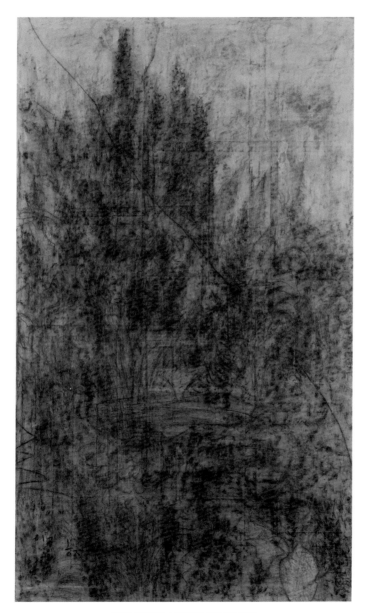

어중간 76×126cm 장지에 먹, 목탄, 분채 2012

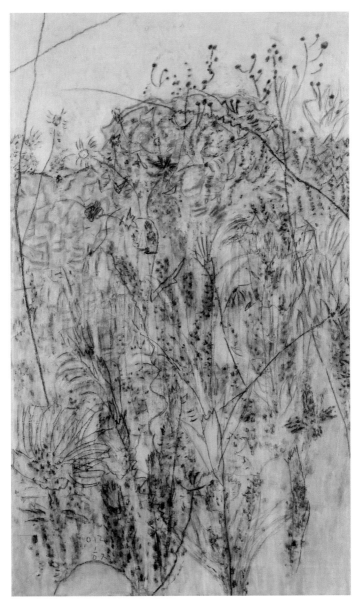

어중간 76×126cm 장지에 먹, 목탄, 분채 2012

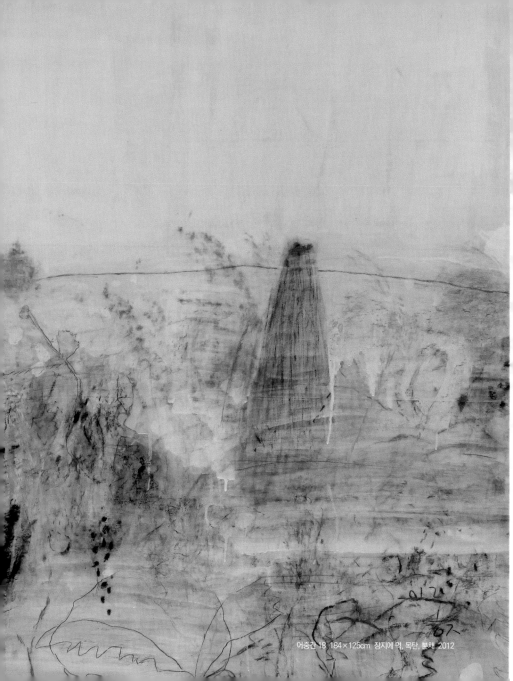

어중간 18 184×125cm 장지에 먹, 목탄, 분채 2012

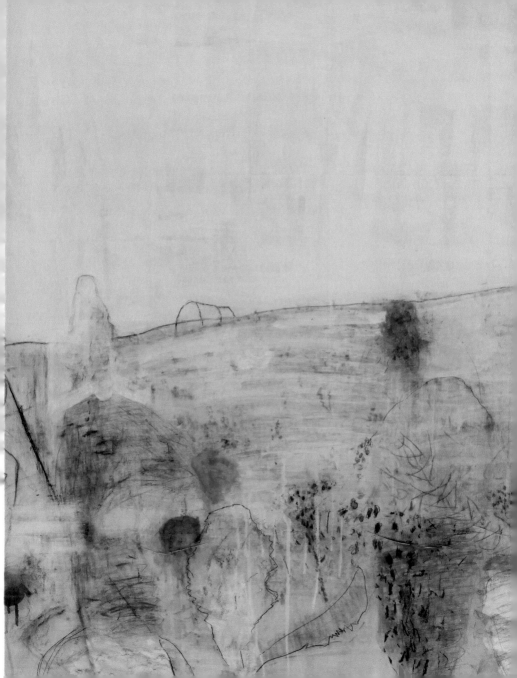

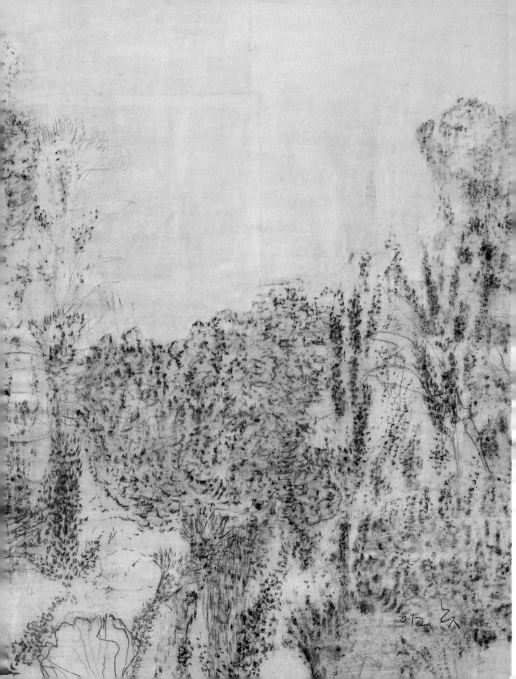

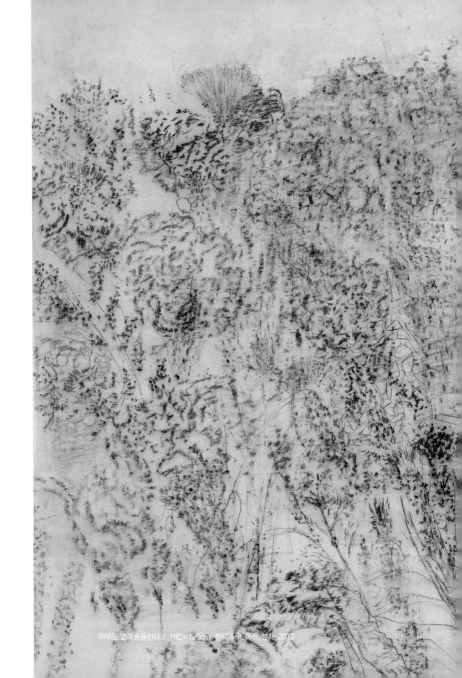

아무도 없이 흔들린다 1 180×120cm 장지에 먹, 분채 2012

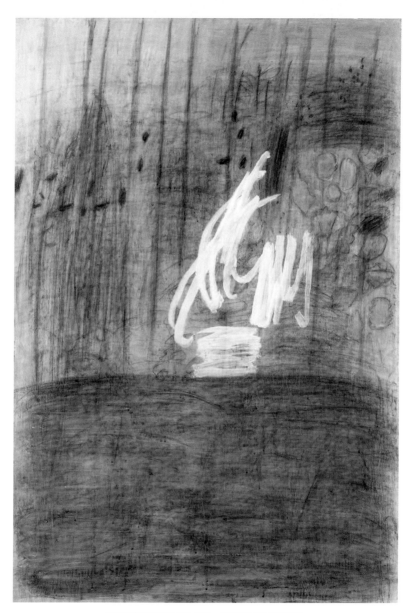

아무도 없이 흔들린다 2 106×150cm 장지에 먹, 목탄, 분채 2013

어중간 16 107×150cm 장지에 먹, 목탄, 분채 2012

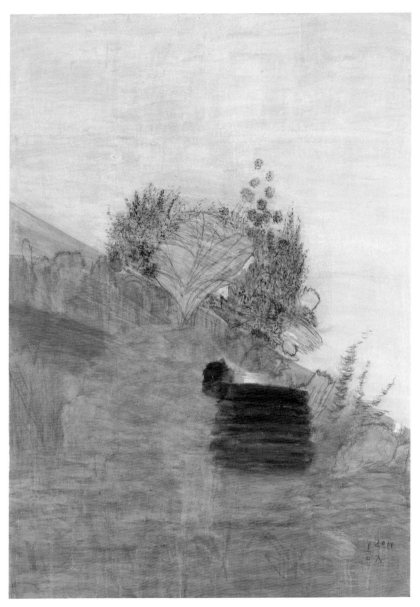

어중간 19 106×150cm 장지에 먹, 목탄, 분채 2012

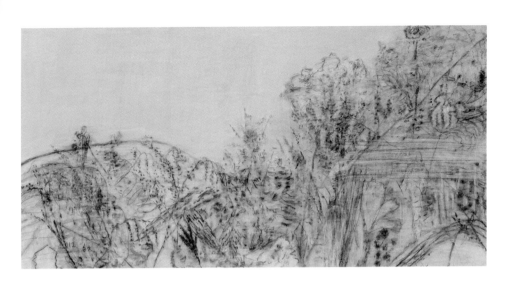

아무도 없이 흔들린다 16 150×76cm 장지에 먹, 목탄, 분채 2012

아무도 없이 흔들린다 3 107×150cm 장지에 먹, 목탄, 분채 2013

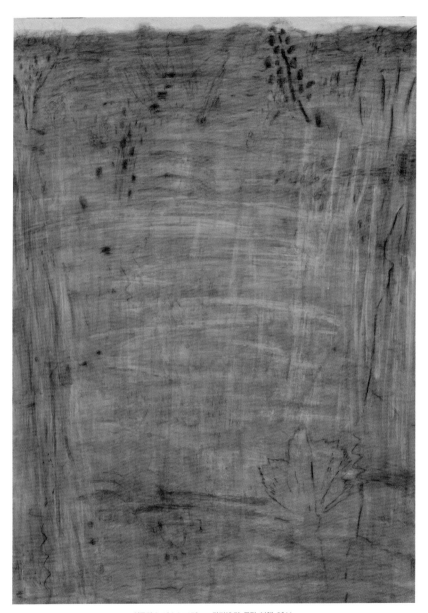

어중간 6 106.4×150cm 장지에 먹, 목탄, 분채 2011

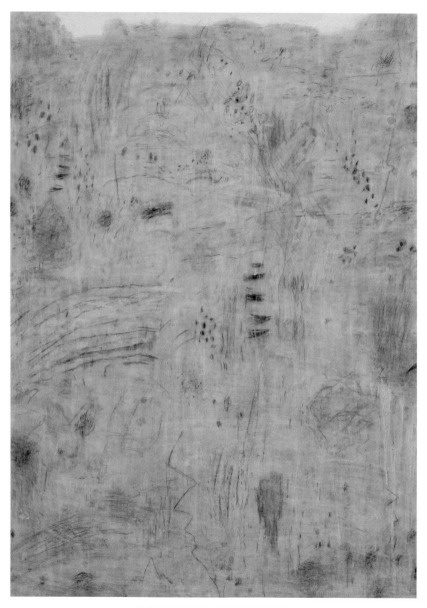

어중간 5 106.4×150cm 장지에 먹, 목탄, 분채 2011

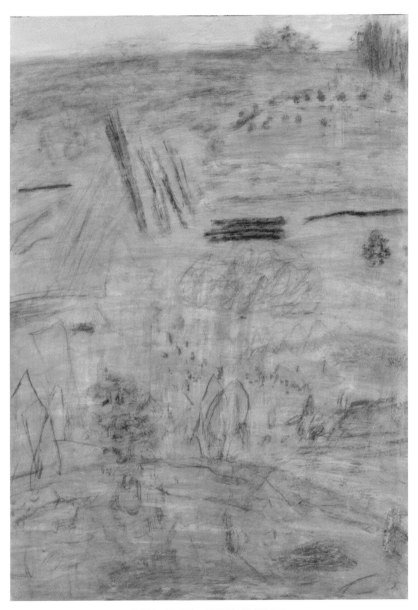

어중간 9 74.2×106cm 장지에 먹, 목탄, 분채 2011

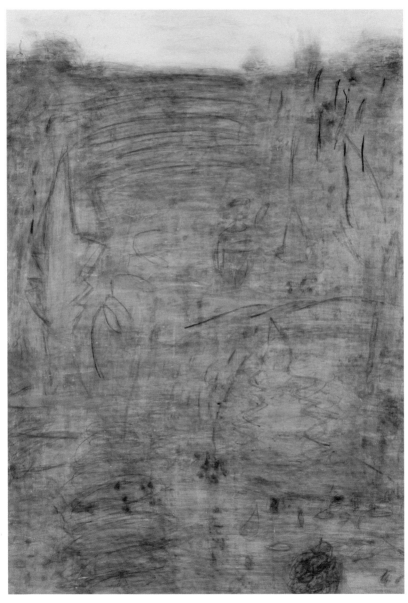

어중간 11 74.2×106cm 장지에 먹, 목탄, 분채 2011

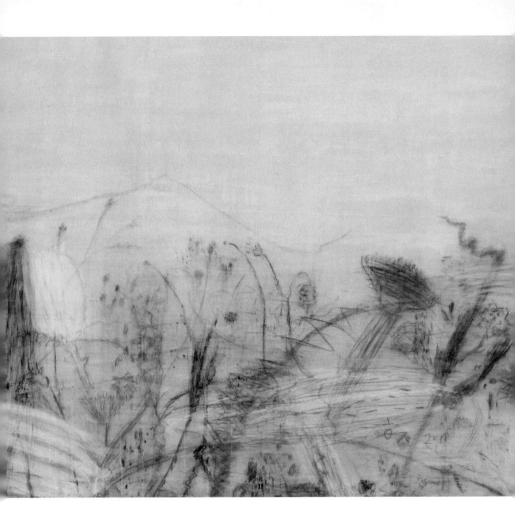

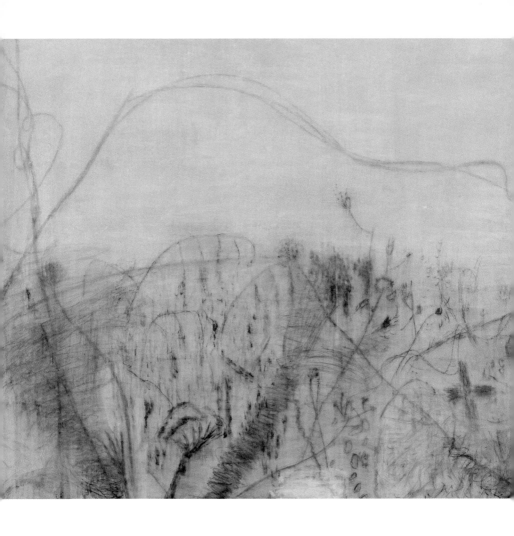

어중간 2 180×73.5cm 장지에 먹, 목탄, 분채 2011

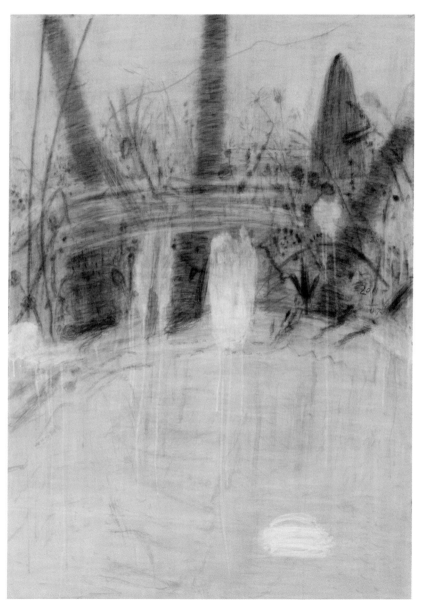

어중간 1 105.2×149cm 장지에 먹, 목탄, 분채 2011

마음으로 그린 풍경

성윤진 / 롯데갤러리 본점 큐레이터

내게 큰 나무가 있는데, 사람들은 이를 가죽나무라고 부르더군요. 줄기는 울퉁불퉁하여 먹줄을 칠 수가 없고, 가지는 비비 꼬여서 자를 댈 수가 없고, 길에 서 있지만 거들떠보지도 않습니다. 크기만 했지 쓸모가 없어 모두들 외면해 버립니다.

혜자가 말했다. 이를 듣고 장자가 답했다.

지금 당신은 큰 나무가 있는 데 쓸모가 없어 걱정인 듯한데, 어찌 아무것도 없는 넓은 들판에 심고 그 곁에서 마음 내키는 대로 한가로이 쉬며 유유히 누워 자보지는 못합니까?

-장자, 〈홍제왕편〉 무하유지향(無何有之鄕)-

장현주의 '어중간'한 풍경은 떨어져 낡고 느린, 하지만 진지하고 의미 있는 주변부의 이야기이다. 맹렬히 달려나가는 현대인에게 '어중간함'은 견딜 수 없거나, 참기 어려운 미덕 중에 하나다. 하나하나 유의미한 것들로만 주변을 빼곡히 채우는 우리들에게 장자가 말했던 '무하유지향'의 경지는 이상향 중의 이상향일 것이다. 편히 누워 소요할 수 있는 곳, 누가 이런 이상향을 꿈꾸지 않으랴마는 할 일이 산적한 도시인에게 그것은 늘 '그림의 떡'이다. 장현주의 '어중간'한 풍경은 각박한 현실과 장자가 말한 이상향의 사이, 그 어중간한 경계에서 시작된다.

작가는 산을 그린다. 일찌감치 자연에 주목해 온 작가는 앞선 세 번의 개인전에서 자연을 빌어 자신의 세밀한 감수성을 표현해 왔다. 1회 개인전 《지우개로 그린 풍경》에서는 자연의 더한 것을 덜고, 복잡한 것을 단순화시켰다면 2회 개인전 《뜻 밖에서 놀다》는 자수기법 등으로 여성적 감수성을 투과시켰다. 3회 개인전 《산, 산, 산》부터 주제가 '산'으로 압축되면서 먹과 모필을 이용해 자유로운 필선과 우연에 의한 다양한 시도를 선보인다. 이번에 선보이는 주제 역시 '산'인데, 그려진 화면은 보다 모호하고 애매해진다.

어중간

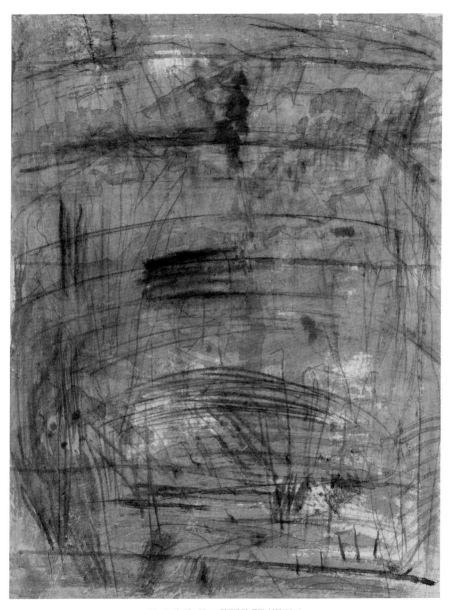

Woods 13 50×66cm 장지에 먹, 목탄, 분채 2014

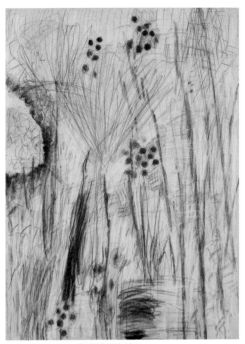

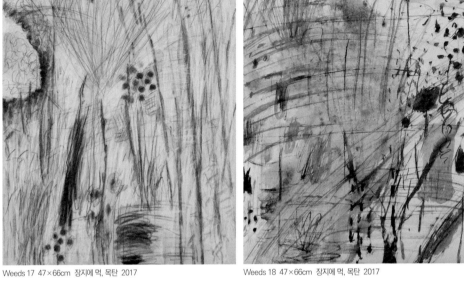

Weeds 17 47×66cm 장지에 먹, 목탄 2017

Weeds 18 47×66cm 장지에 먹, 목탄 2017

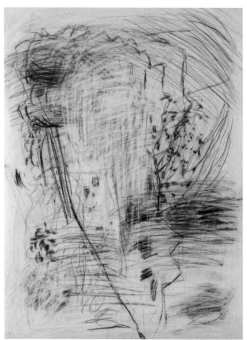

Weeds 30 47×66cm 장지에 먹, 목탄 2017

Weeds 31 47×66cm 장지에 먹, 목탄 2017

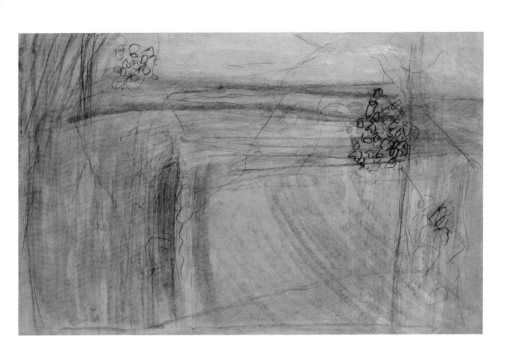

Woods 17 74×48cm 장지에 먹, 목탄, 분채 2014

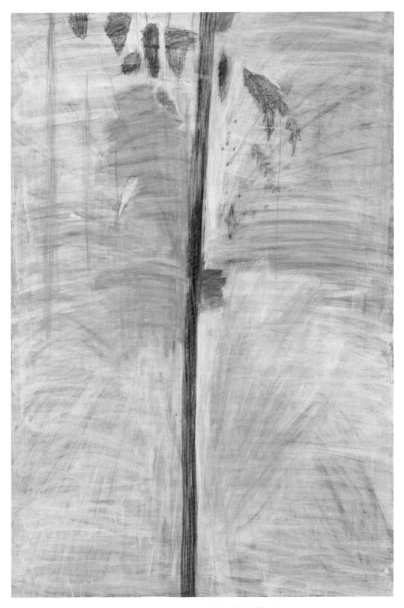

Woods 42 130×190cm 장지에 먹, 목탄, 분채 2013

숲은 한자어로 나무 목(木)이라는 문자 세 개를 조합한 것이다.

숲(森)이라는 한자를 한참 동안 응시하고 있으면 나무 한 그루 한그루가 바람에 흔들리며 움직인다. 같이 흔들리며 움직이는 또 한 그루의 나무, 그러면 또 그 옆에 서 있는 다른 나무 한 그루도 흔들리며 움직이기 시작한다.

나무와 나무들 사이는 숲의 숨결로 흔들리고 깊어진다.

옅은 흔적으로 남아있던 기억들은 숲의 시간 속에서 내밀히 쌓여 있었는지 모른다.

어쩌면 풍경은 투명한 것이다.

몇 해 전부터 나의 작업은 조금씩 밖에서 안으로 내밀한 나의 이야기와 상처를 건드리며 들어왔다.

그리고 그 작업은 그것을 의미 있게 바라보고 풍경을 묘사하기 보다는 그 풍경이 나에게 주는 심리적 효과와 장소감을 이미지 안으로 끌어들이고 이러한 풍경을 내면화했다.

흘러가는 시간 속에서 내밀한 상처와 상실감은 쉽사리 쓸려 가는 것이 아니라 어딘가에 옅은 흔적으로 쌓이는 것이기에,

숲에서 나는 긴 여행을 떠난다.

숲의 시간은 우리의 시간과 다른 것일까…….

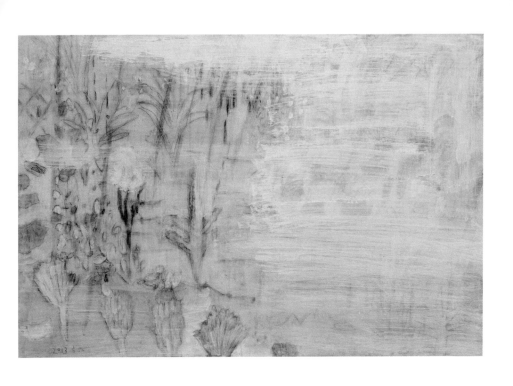

Woods 4 105×75cm 장지에 먹, 목탄, 분채 2013

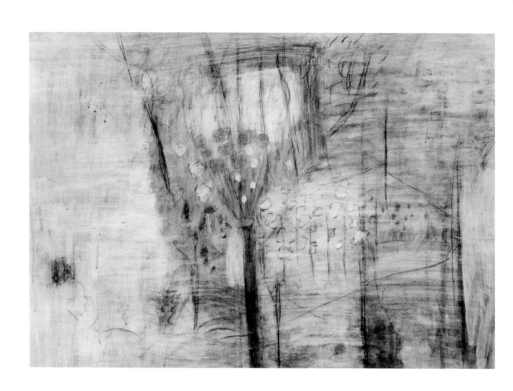

Woods 5　105×75cm　장지에 먹, 목탄, 분채　2013

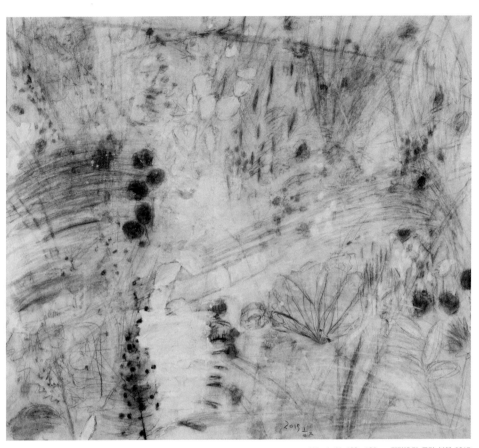

Woods 41 120×106cm 장지에 먹, 목탄, 분채 2015

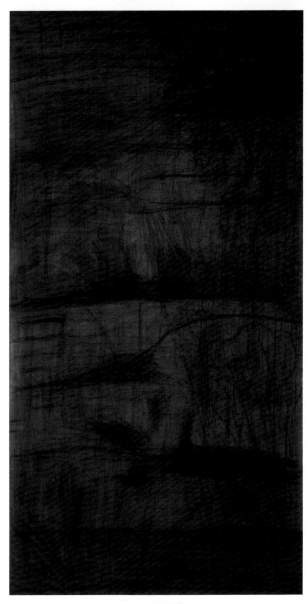

Woods 11 50×68cm 장지에 먹, 목탄, 분채 2014

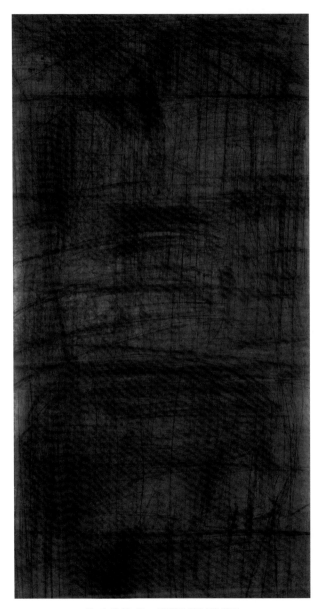

Woods 10 50×68cm 장지에 먹, 목탄, 분채 2014

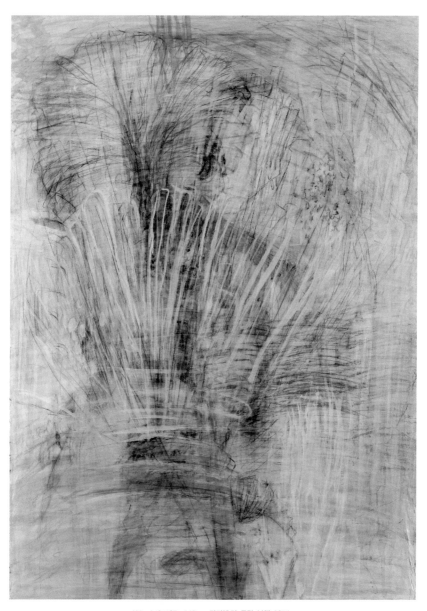

Woods 6 105×149cm 장지에 먹, 목탄, 분채 2014

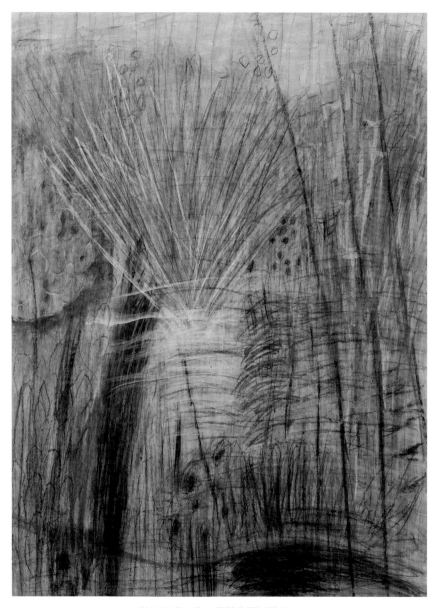

Woods 3 107×150cm 장지에 먹, 목탄, 분채 2014

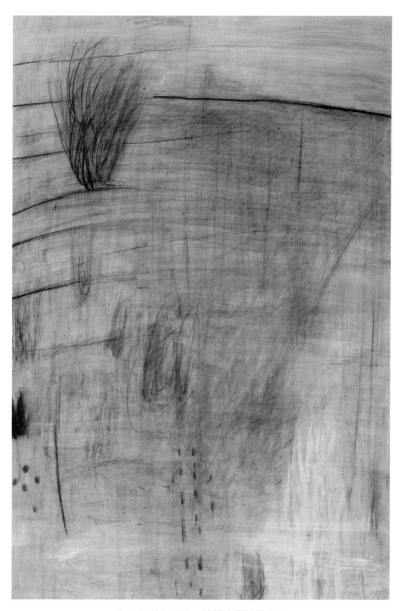

Woods 1 130.3×193.9cm 장지에 먹, 목탄, 분채 2014

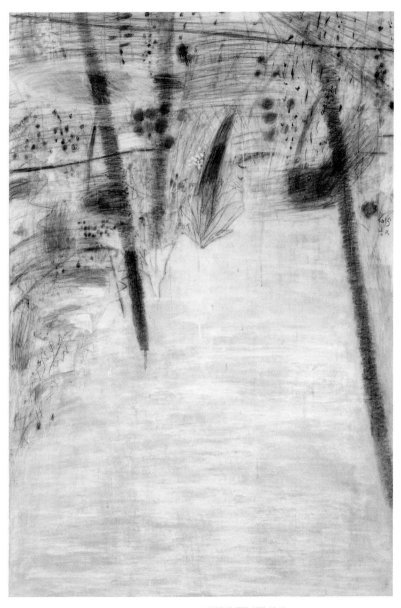

Woods 8 130.3×193.9cm 장지에 먹, 목탄, 분채 2015

에 해당된다. 동양화에 시서화를 하나로 간주하는 전통이 있는 것처럼, 그림 속 자유로운 선들은 식물적 형상에 원형을 두면서도 기호화되고 있는 과정들이다. 선과 선의 얽힘들은 어떤 때는 희박하고 어떤 때는 복잡하기도 하지만, 미로와도 같이 얽혀있다. 기억의 과정 자체가 미로와 비교될 수 있다. 그램 질로크는 [발터 벤야민과 메트로폴리스]에서 벤야민의 작품을 유년 시절과 결부시키면서, 유년 시절의 베를린 거리와 골목길의 복잡한 망은 얽히고설킨 기억의 실과 유사하다고 지적한다. 벤야민에게는 도시이고 장현주에게는 자연이지만, 어떤 장소에 관련된 기억이라는 점은 공통적이다. 장현주 작품에서도 수직 수평선이 조밀하게 교차되는 어떤 이미지는 도시를 떠오르게 한다. 또한 막이 쳐진 듯한 화면은 언제라도 성가신 햇빛이나 타인의 눈길을 피해 풍경이 보이는 창문의 차양 막을 내릴 수 있는 도시적 시선과도 겹쳐진다. 도시 또한 이제 자연처럼 무한하고 불가해한 생태계이자 환경으로 다가온다.

그램 질로크에 의하면, 벤야민에게 기억과 장소는 시작도 끝도 없는, 끊임없이 보강해야 할 미로의 형상이다. 과거로의 여행은 멀리 떨어진 곳으로의 항해이며, 기억 속의 움직임은 미로 속의 움직임과 유사하다. 미로 속의 움직임은 늘 같은 장소를 다시 찾아가는 것처럼 빙글빙글 돈다. 이때 시간은 선형적으로 앞으로 나아가지 않는다. 우리가 움직일 때 시간은 뒤에 머무르지 않고, 미로의 공간처럼 아무리 다른 방향으로 접근해도 끊임없이 되돌아오기에 시간을 다시 만나게 된다. 과거는 끊임없이 기억이 순환하여 마치 처음인 듯 반복적으로 대상과 만나게 되는 미로이다. 자크 아탈리가 [미로]에서 말했듯이, 미로 속에서 전진은 무의미하다. 우리는 미로 속에서 계속 길을 잃고 재발견하고, 미지로 여행을 한다. 장현주 작품에서 숲이나 방이라는 은유적 공간은 외부적으로는 한정되어있지만, 그 내부에 무한의 겹을 내장한다. 미로라는 공간적 이미지와 기억이라는 시간적 과정이 겹쳐진다. 작품 속 어디로 가는지 알 수 없는 선들과 텅 빈 공간은 잃어버린 시공간을 암시하며, 작업이란 '잃어버린 시간을 되찾은 시간'(프루스트)으로 변모시키는 과정이다.

의 흐름들을 만들어냈다. 한 시점과 지점으로 한정되는 풍경이 아니기에, 그리는 당시에는 작가 스스로도 뭘 그리는지 어디를 그리는지 알 수 없을 만큼 몰입하다가, 배접을 하는 단계에 이르러서야 그때와 어디가 기억난다고 말한다.

인위적 의도와 의지는 그림을 망칠 가능성을 더 높일 뿐이다. 그만큼 장현주의 작품은 자신의 무의식과 몸 깊숙한 것에서 꺼낸 것이며, 작품이 아니고선 어떤 방식으로도 외화하기 힘든 미묘한 순간들이다. 작품이란 눈썰미에서 눈썰미로 손끝에서 손끝으로 번역될 뿐인 외적인 과정이 아니라, 몸 깊숙이에 넣고 다시 빼는 내적인 과정이다. 그래서 작품은 무엇보다도 작가 스스로와 긴밀하다. 작업은 그 누구에게 보여주기보다는 스스로를 바라보는 거울 같다. 이 거울은 세상을 보는 창이 될 수도 있다. 자기가 풍부해지는 만큼 세상도 풍부해진다. 모노톤의 바탕 화면에 자유로이 그어진 선적인 표현방식은 일종의 쓰기를 연상케 하는데, 말하자면 그것은 일기 같은 것이다. 욕망이 삶으로 다 해소되는 부류는 그러한 일기를 결코 쓰지 않는다. 작업은 자신에게 헌신하는 이에게만 약간의 기회를 줄 뿐이다. 쓰고 나서야, 그리고 나서야 내가 말하고자 하는

바가 뭔지, 내가 진정 봤던 것이 뭔지 의식화되는 마술적인 과정으로서의 작업이다.

그래서 쓰기-그리기는 이미 있던 것을 재현(반복)하는 것이 아니라, 생성이며 생산이다. 그것은 먼 과거와 먼 미래까지도 포괄하는 시간의 폭을 가지며, 지금 이 순간 또한 강밀하게 하기에, 진정한 나 또는 세계와 마주하고 있다는 자유로운 느낌을 준다. 자연과 하나 되는 순간이 바로 자유일 것이며, 예술은 그러한 매개가 되어준다. 위로와 안식, 그리고 갱신은 그 과정에 딸려오는 작은 미덕이다. 장현주는 그러한 자기만의 방을 가졌다. 그러나 이 방은 닫혀있지는 않다. 도피처가 아니라 안식처이고, 외진 방이 아니라 세상 한가운데에 있는 베이스캠프 같은 곳이다. 그녀의 방은 닫혀있으면서도 열려있는 숲을 닮았다. 작가에게 숲은 엉성한 울타리로 둘러쳐 있는 지붕이 없는 방이다. 거기에는 색색의 꽃도 노래하는 새도 소풍 온 사람도 발견할 수 없지만, 그 전체가 자신이다. 정확히 말하자면 자신의 내부이다. 숲이나 풍경이라는 잠재적 설정은 불연속적인 집합들에 대해 자연스러운 문맥을 제공한다.

작업이라는 무위의 노동은 미를 창조하는 거창한 행위이기보다는, 놀이와 수행의 중간과정쯤

고 가벼우면서도 중층적이다. 중층적이긴 하지만 화석이나 지층처럼 고정된 것이 아니라, 그 부침(浮沈)이 유동적이다. 심연에 던져진 돌멩이는 깊숙이 가라앉은 것들의 자리바꿈을 야기할 것이다. 지금의 지각은 또 다른 기억을 환기시키며, 기억은 어떤 지각을 민감하게 할 수 있다. 기억이라는 시간의 이미지를 공간화시킨다면, 이러한 겹 구조가 될 것이다. 어떤 면에 새겨진 어떤 요소가 다른 면에 새겨진 다른 요소와 조응할 것이며, 그 조합은 그릴 때 그러했던 것처럼 볼 때마다 다를 것이다.

그림이라는 고정된 매체 속에서도 가변적이면서도 유동적인 느낌을 살린다. 그것은 스케치 없이 시작하고, 매 순간 직면하는 감정이나 생각을 즉시 발산함으로써 가능했다. 스스로 자(自), 그러할 연(然)에 충실한 장현주는 대학 입학을 계기로 서울에 올라온 시골 출신으로, 인위적 요소가 발견되지 않는 현재의 자연 발생적인 이미지는 어릴 적부터 보고 자란 환경이 산과 들, 숲이었다는 사실과 밀접하다. 유년기와 청년기의 자연적 체험이 평생의 자산이 될 것이다. 시간이 갈수록 원초적 기억의 비중이 커지는 작가들이 있다. 장현주는 분명 그 부류다. 물론 지금은 강

남과 분당이라는 초도시적 환경에서 살며 작업하고 있지만, 그녀의 작업이 지각이 아니라 기억에 기대고 있다는 점, 그것도 어제오늘의 기억이 아니라, 먼 과거에 있다는 점은 원초적 무의식의 장으로서의 자연의 위상을 알려준다. 숲이라는 부분은 자연이라는 전체를 대신하는 일종의 제유법이다. 이 전시에서 숲을 이루는 나무는 보이지 않는 세계 또한 함축한다.

지상의 가지와 지하의 뿌리가 동형성을 가지는 나무처럼, 보이는 세계만큼이나 보이지 않는 세계가 그만큼 존재한다. 보이는/보이지 않는 세계와 마찬가지로 작가에게 그리기/지우기는 동렬에 놓인다. 특히 작가는 힘든 학교생활을 보상해주었던 고향 가는 길의 추억을 소중히 여긴다. 해질녘 무렵쯤에 고향 집에 도착하기까지 버스로 거쳐 왔던 꼬불꼬불한 문경새재의 길은 변화무쌍하게 다가왔던 풍경의 경험으로 남아있다. 그것은 사진처럼 한 장면으로 고착된 것이 아니라 영화처럼 여러 장면이 중첩된 것이며, 장현주의 풍경화에는 그러한 중첩의 흔적이 남아있다. 점에서 점으로 수평 이동하는 지금의 초고속 운송수단이 아니라, 자연의 굴곡 면을 따라 굽이치며 다가왔던 풍경들은 그녀의 그림에 복잡한 선

려졌으며, 거의 모노톤이다. 종이와 먹이라는 동양화 재료로 깊이 스며들고 배어 나오는 바탕 처리를 하고, 목탄이라는 서양화 재료로 바탕 위에서 운동하는 듯한 선을 그린다. 바탕으로 스며들지 않고 두드러지는 목탄의 선은 정확한 외곽선을 이루거나 어떤 서사적 목적을 향해 나아가지는 않지만, 수동적인 공간에 능동적인 시간성을 부여한다. 이전 작품에서, 바느질로 드로잉 한 소품 또한 선적 요소와 시간을 연결시킨다. 선은 나무나 숲길을 떠오르게 하는 요소이며, 먹과 목탄으로 이루어진 모노톤의 화면은 화려함 대신에 흑백 사진 같은 깊이가 있다. 선들의 중첩, 그 사이사이의 공간은 화면에 깊이를 주는 요소이다. 제목과 달리, 작품은 숲을 재현하는 것과는 거리가 있다. 재현을 기준으로 한다면 장현주의 작품은 생략이 더 많다. 모노톤의 그림들은 명명백백한 색과 형태에 치중하기보다는, 한 겹 또는 여러 겹의 베일에 감춰진 풍경으로 다가온다.

자연적 대상, 또는 요소는 시간 속에서 분명해졌다가 시간 속에서 희미해진다. 시간은 그림 속에서 공간화된다. 나무에서 발견되는 직선적 요소, 조금이라도 햇빛을 더 많이 받기 위한 위로 펼쳐진 구조, 꽃이나 열매에서 발견될 법한 오글

오글한 형상, 지평선 등, 재현적 요소가 있지만, 그것은 당장의 선명한 지각이 아닌 시간이라는 필터로 다시 걸러진 기억의 풍경이다. 필터는 상세한 자연주의적 요소로 가득했을 특정 풍경을 단순화한다. 그러나 어떤 요소는 더 강조되기도 한다. 우리의 기억이나 꿈이 그러하듯이 말이다. 그림 속에 남아있는 것은 섬유질처럼 질긴 것들이다. 시간은 종이 사이에 말려놓은 식물처럼 보존되어 있다. 시간이 지나도 남아있는 섬유질 기억들은 최소한의 요건만 갖춘다. 이러한 감축에도 불구하고, 공기, 바람, 축축함, 어둑함, 어둠 속에 스며드는 빛 등과 같이, 숲에서 느꼈을 법한 물리적 감각은 남아있다.

그것은 무엇을 명확히 재현하거나 표현하기보다는 어떤 정조로 물들어 있다. 색이 있는 작품의 경우, 색칠했다기보다는 염료에 살짝 담갔다 뺀 듯한 빛깔이다. 작가는 풍경을 볼 때의 먹먹함에 대해 많이 이야기했다. 막막함과도 다른 먹먹함! 먹으로 그린 먹먹한 풍경이라니! 새삼 우리말 표현의 절묘함에 대해 생각한다. 화면에 드리워진 여러 겹의 베일은 베일을 하나하나 헤치고 나아가는 더 깊숙한 배회를 예시한다. 서양화처럼 위로 쌓이는 구조가 아니기에, 화면은 얇

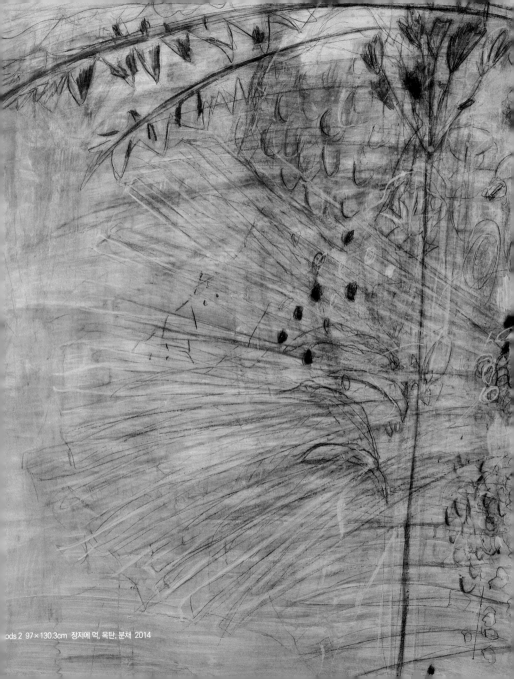

ods 2 97×130.3cm 장지에 먹, 목탄, 분채 2014

섬유질 형해로 남은 기억
이선영 / 미술평론가

　매 순간 화려하고 재미있고 다채로운 것들이 총천연색으로 펼쳐지는 듯한 일상 속에서 점차 사라지거나 쪼그라드는 것은 무엇일까. 아마 그 일상의 중심에 놓여 있다고 믿어졌던 자아가 아닐까. 자아는 본래부터 있는 자명한 것이 아니라, 매 순간 외부에 대항(응)해서 구축하는 과정 중에 존재할 뿐이다. 그러한 노력이 없다면 자신도 모르게 쓸려가 버린다. 외부와 내부의 균형을 생각할 틈도 없이 무한 확장되어가는 외부는 의식은 물론 육체와 무의식도 점령해버리기 때문이다. 손안의 인터넷이 펼쳐지고 나서 그러한 침투는 더욱 집요해진 듯하다. 정보, 상품, 시간의 소비뿐 아니라, 일상을 재생산하기 위한 노동 역시 나를 고갈시킨다. 풍요 속에 빈곤이라는 점에서, 어느 때보다도 예술 하기가 힘들어진 이때, 예술은 진정한 필요와 요구로 우리 앞에 나타난다. 일반인들에게 작가가 부러운 점은, 그들에겐 그들만의 세계가 있어 보인다는 것이다. 작업에 몰입할 수 있는 시공간을 가진 사람이 바로 작가다. 이러한 시공간은 작품 특유의 아우라를 만든다.

　언제 어떻게 '결실'을 맺을지 모를 그들의 열정적이면서도 막연한 활동은 자기만의 리듬으로 시간을 가속시키면서 어느 순간부터 자신이 유희하는 모든 요소들이 딱딱 맞아떨어지는 듯한 절묘한 순간들을 맞게 되며, 누가 알아주든 말든 이미 그 자신의 차원에서 희열이라는 보상을 얻는다. 그러나 작업 외에 어떤 선택도 남겨두지 않은 극단적인 소수를 포함하여 작가들 역시 오롯하게 자기만의 시공간을 구축하는 데 어려움을 겪으며, 그 자체가 갈등이자 투쟁이 되곤 한다. 대학 때 서양화를 전공했으나, 일상인으로서의 무거운 짐을 내려놓고 다시금 붓을 들었을 때, 장현주가 생각했던 것은 거창한 미학적 목적이 아니었다. 나만의 방에서 나를 돌아보고, 나만의 숲에서 나를 일궈보는 소박한 꿈이었다. 2007년 첫 개인전 '지우개로 그린 풍경' 이후, 4회의 개인전을 거치는 동안 그 꿈은 조금씩 현실이 되어갔고, 이번 전시는 '숲, 깊어지다'라는 부제처럼 자기만의 방과 숲이라는 상상적 시공간의 또 다른 문턱(threshold)에 서 있다.

　[Wood-일련번호] 같은 밋밋한 제목을 달고 있는 작품들은 장지에 먹과 목탄, 분채로 그

전시장 전경, 갤러리조선, 2015

숲, 깊어지다

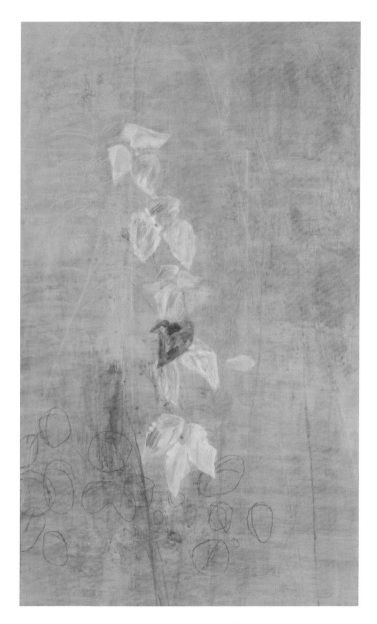

Woods 75×125cm 장지에 먹, 목탄, 분채 2016

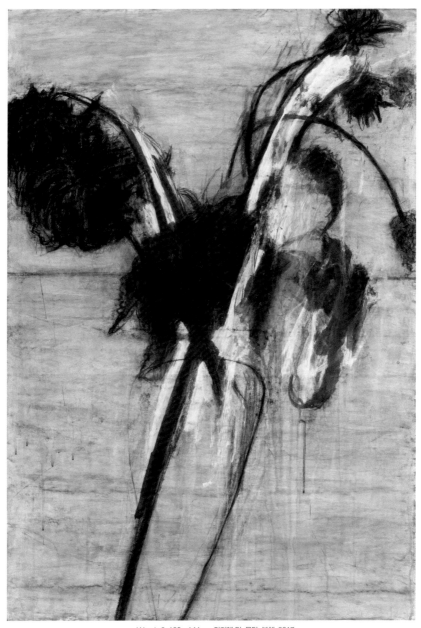

Weeds 2 100×144cm 장지에 먹, 목탄, 분채 2017

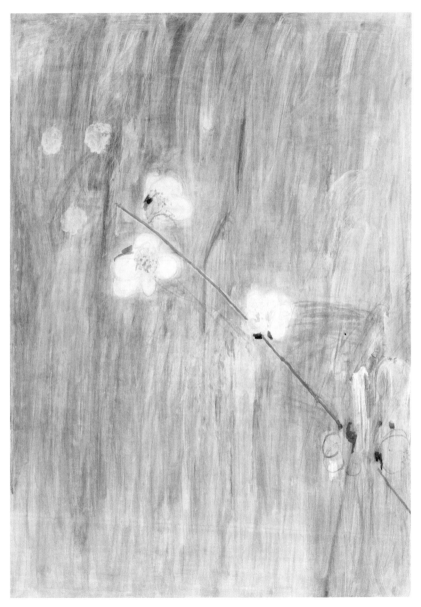

Weeds 1 105×148cm 장지에 먹, 목탄, 분채 2017

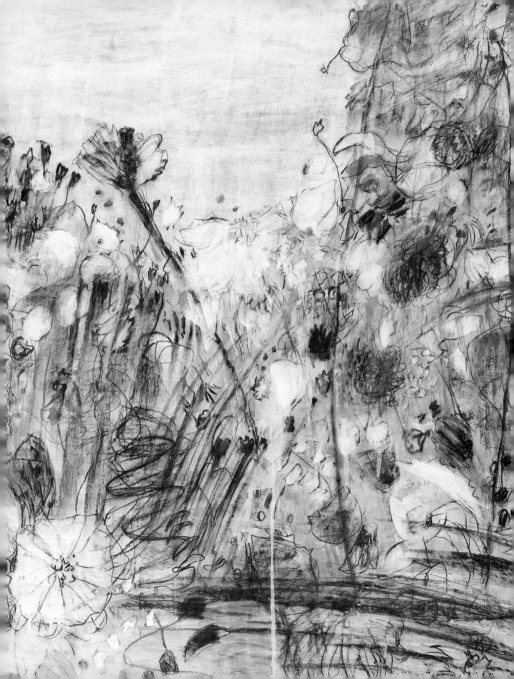

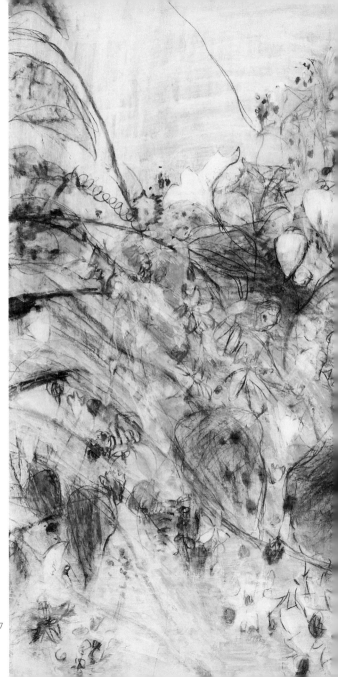

Woods 135×100cm 장지에먹, 목탄, 분채 2017

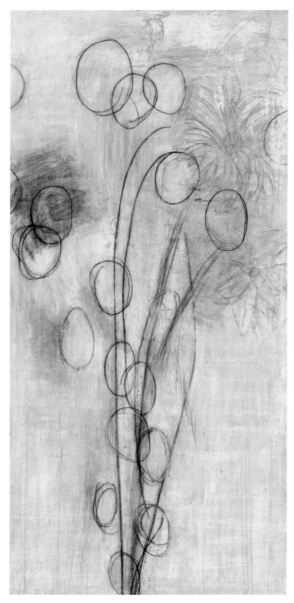

Weeds 6 53×107cm 장지에 먹, 목탄, 분채 2017

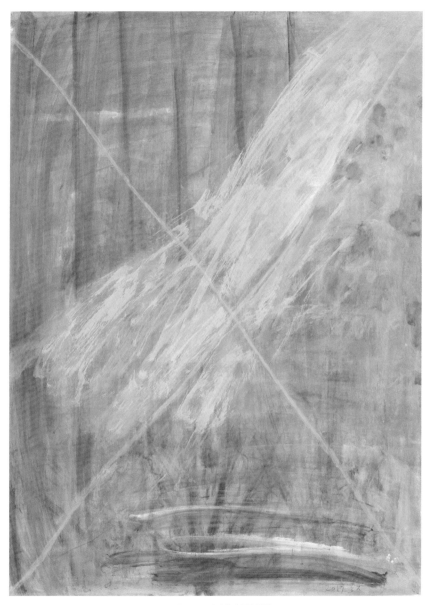

Weeds 13 50×68cm 장지에 먹, 목탄, 분채 2017

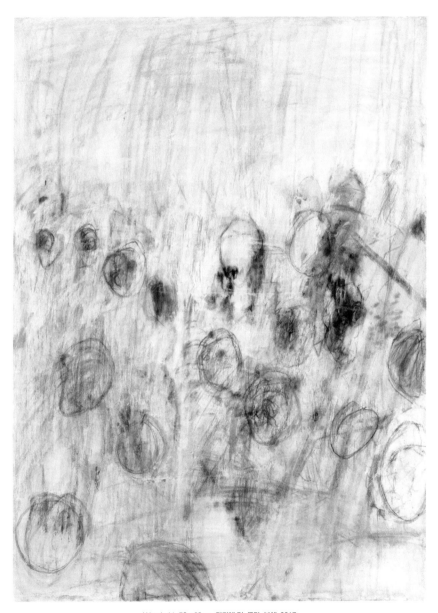

Weeds 11 50×68cm 장지에 먹, 목탄, 분채 2017

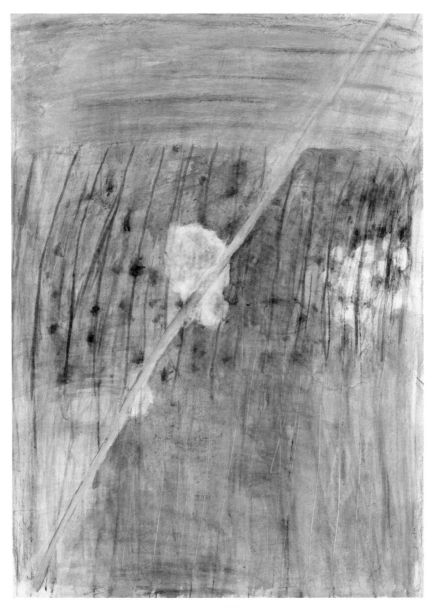

Weeds 10 50×68cm 장지에 먹, 목탄, 분채 2017

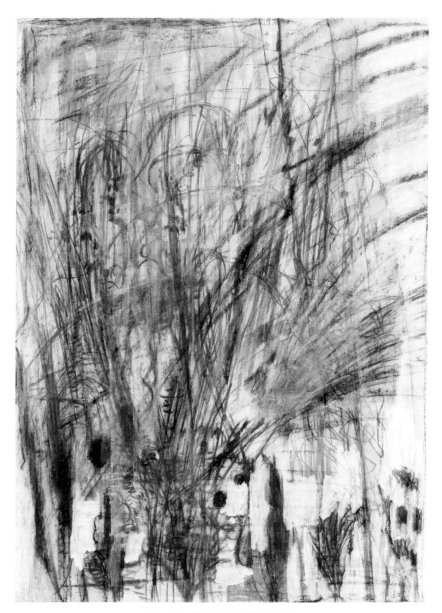

Weeds 7 50×68cm 장지에 먹, 목탄, 분채 2017

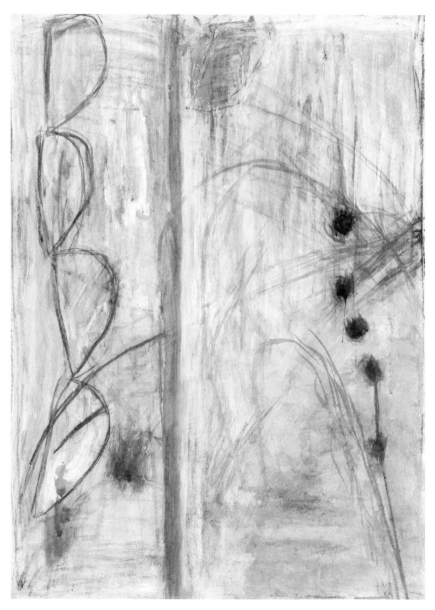

Weeds 14 50×68cm 장지에 먹, 목탄, 분채 2017

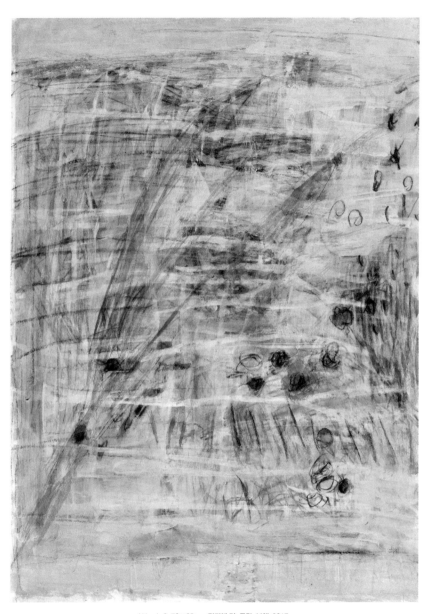

Weeds 9 50×68cm 장지에 먹, 목탄, 분채 2017

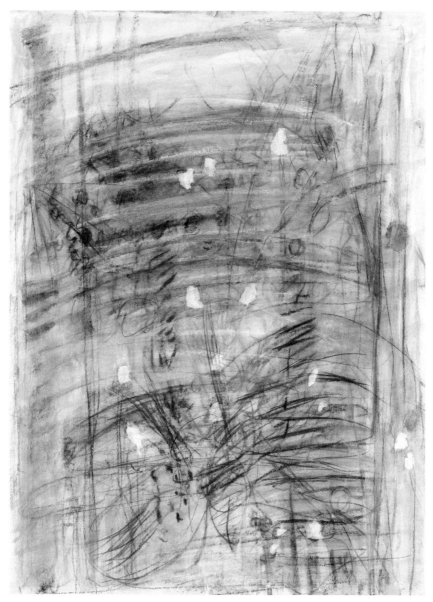

Weeds 12 50×68cm 장지에 먹, 목탄, 분채 2017

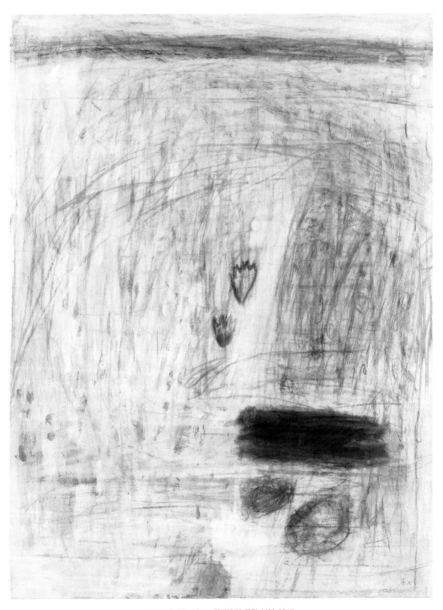

Weeds 8 50×68cm 장지에 먹, 목탄, 분채 2017

도 하다. 풍경 자체가 흔들려 수많은 사이의 풍경을 만든다. 어떤 특정한 낱말로 형상화할 수 없는 미묘한 것이며, 내면과 기억의 심연에서 길어 낸 것이다.

　그림의 형식은 일상에서 만나는 구체적 사실의 흔치 않은 감동 즉, 먹먹함에서 비롯된다는 의미에 더하여 그 먹먹함을 새로운 형식의 수묵화로 표현한다는 의미가 있다. 내가 구사하는 수묵 기법은 먹과 목탄으로 그리고 칠하고 다시 닦아내기를 반복하면서 먹 위에 먹을 쌓는다. 기법적으로 먹이 쌓여 먹먹하다. 풍경의 경험은 시간과 기억의 중첩의 흔적이기에 복잡한 선의 흐름과 수많은 붓질이 만들어 내는 깊이로 화면에 표현된다. 내 작업은 두꺼운 한지에 밑그림이 없이 사실적인 형태에서 시작하여 호분으로 지우고 다시 그리기를 수없이 반복한다. 그리기와 지우기의 반복은 형태의 추상성과 화면의 깊이를 가져온다.

　그림은 이미 있던 것을 재현하는 것이 아니라 아주 낯선 방식으로 새롭게 생산하는 것이다. 그것은 먼 과거와 먼 미래까지도 포괄하는 시간의 폭을 가지며, 지금 이 순간 또한 긴밀하기에 진정한 나와 마주하는 자유로움을 준다. 자연과 하나 되는 순간이 바로 자유이며, 작품은 그러한 매개가 된다. 위로와 안식을 주고 나를 씻겨 준다.

사람이 없는 풍경에 서면 내가 보인다. 어릴 적 봄 들판의 풀꽃과 숲의 싱그러운 나뭇잎의 흔들림과 작은 새들의 지저귐이 먼 시간을 건너와 나에게 말을 건다. 꿈 많던 시절 넉넉한 자연의 품 안에서는 한없이 자유로웠다. 시간이 흐른 지금 도시에 사는 나는 내 삶에서 들과 숲이 사라지고 기억에서 멀어졌다. 정신없는 일상의 수레바퀴 안에서 내 유년시절의 풍경은 이유 없는 슬픔이었다.

나의 작업은 자연과 내가 하나가 되는 지점에서 시작한다. 이것은 내 작품 주제인 절대적 자유의 출발점이다. 나에게 풍경이란 단순한 몇 개의 장면이 아닌 수많은 장면과 장소들이 생성한 중첩의 흔적이다. 장소의 중첩이기도 하지만 내가 태어나고 성장한 시점에서 지금 여기까지의 긴 시간의 겹이기도 하다. 풍경에는 기쁨, 즐거움, 애틋함과 탄식이 스며있고 다른 어떤것 보다 이유 없는 슬픔이 가장 강렬하다. 번잡한 일상에서 벗어나 홀로 마주하는 풍경은 까닭 모른 슬픔이다. 그것은 지나간 것을 되돌릴 수 없기 때문이기도 하지만 풍경이 주는 위로가 말을 걸어오기 때문이다.

풍경은 멀리서 바라본 원경이 아닌. 내경에 들어가 만나는 접사의 미시적 근경이다. 꽃은 바위와 산봉우리가 되고 풀은 나무가 되며, 줄기는 길이 된다. 하나의 꽃밭, 하나의 풍경이기

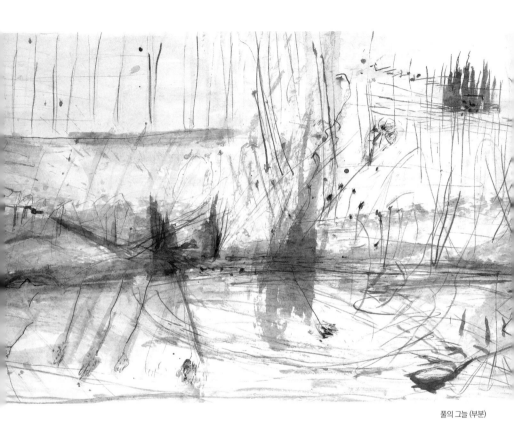

풀의 그늘 (부분)

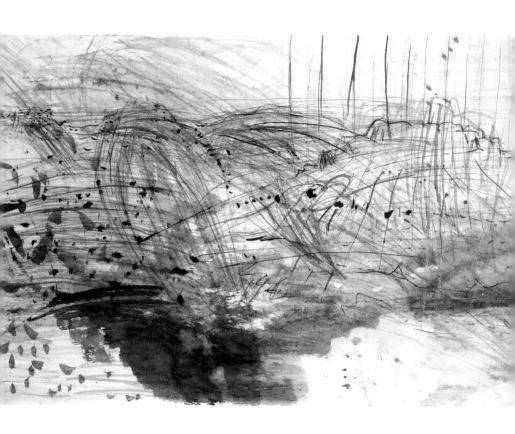

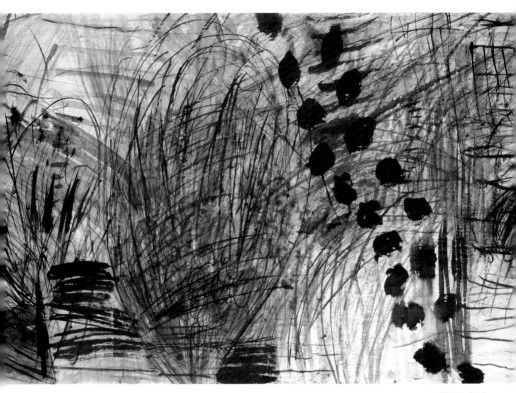

풀의 그늘 (부분)

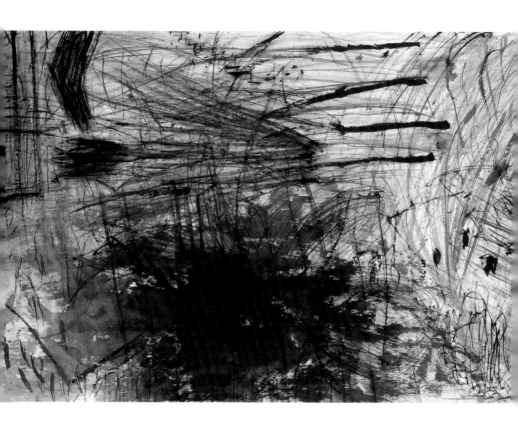

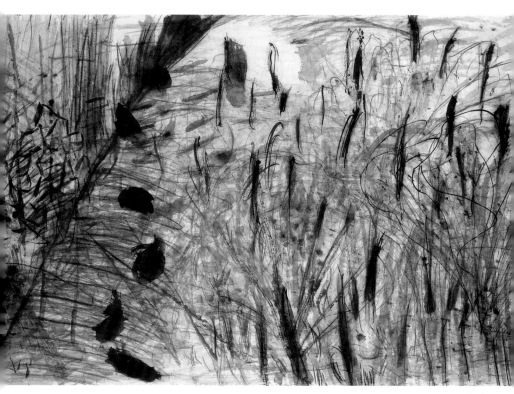

풀의 그늘 (부분)

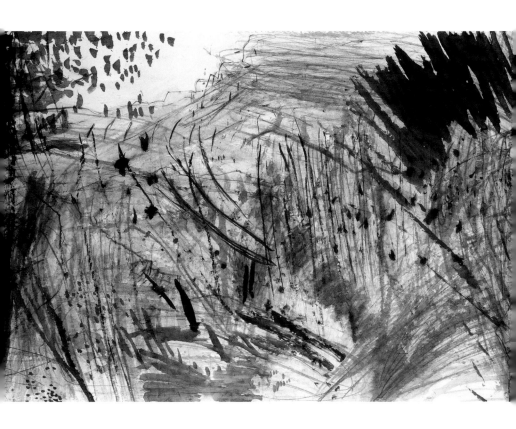

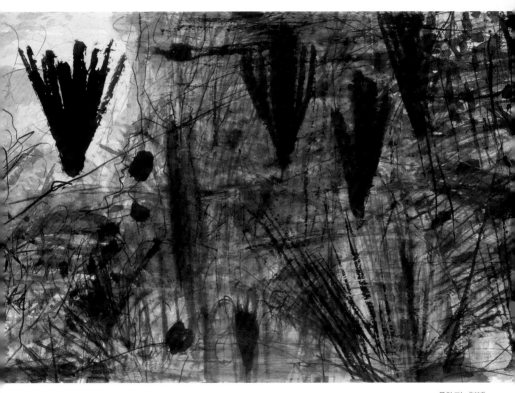

풀의 그늘 (부분)

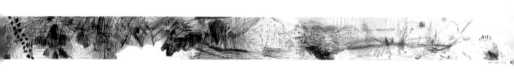

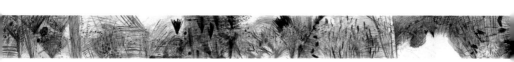

풀의 그늘 2,980×110cm 전주한지에 먹, 목탄 2017

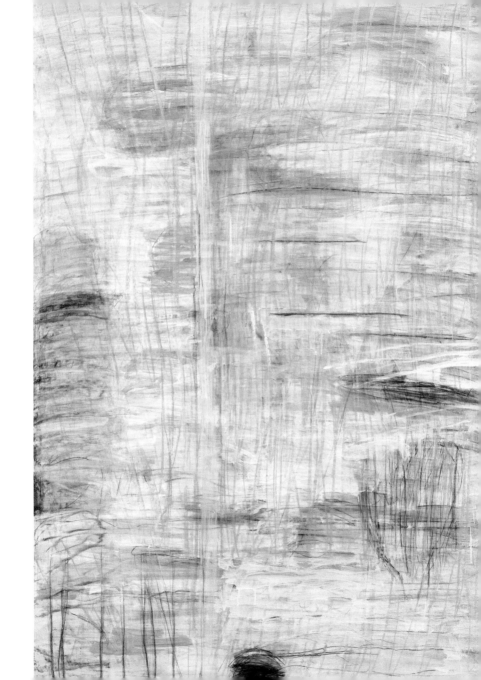

Weeds 34 130×192cm 장지에 먹, 목탄, 분채 2017

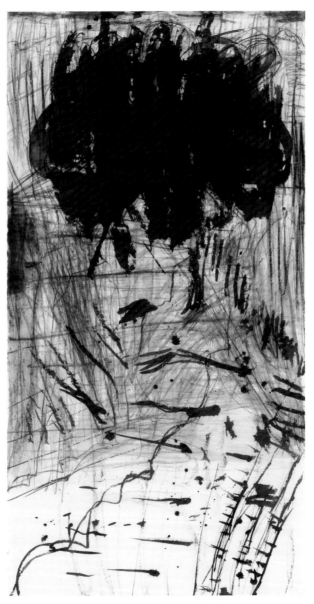

미황사 75×144cm 전주한지에 먹, 목탄 2017

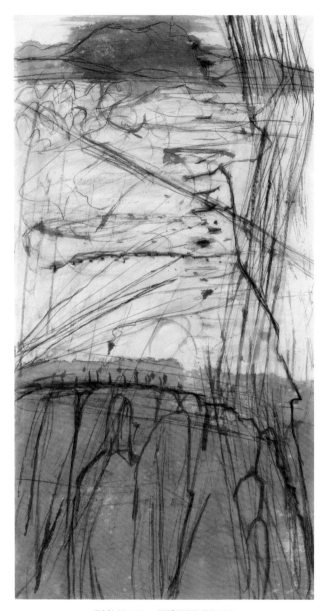

도솔암 75×144cm 전주한지에 먹, 목탄 2017

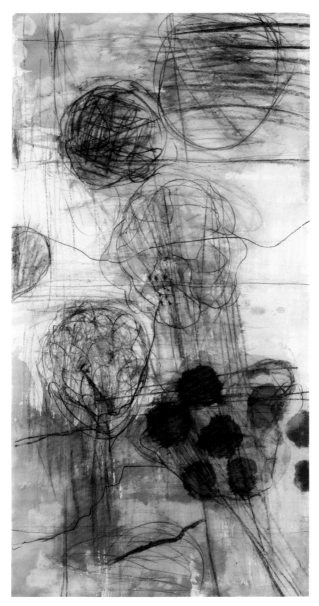

백련사 동백 75×144cm 전주한지에 먹, 목탄 2017

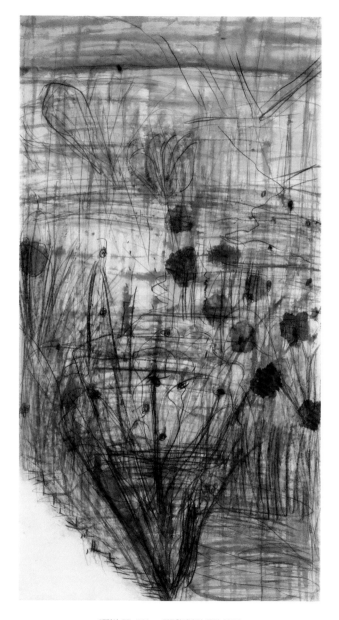

백련사 75×144cm 전주한지에 먹, 목탄 2017

풀의 그늘 145×75cm 장지에 먹, 목탄, 분채 2017

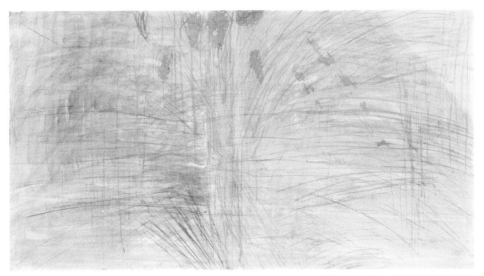

풀의 그늘 145×75cm 장지에 먹, 목탄, 분채 2017

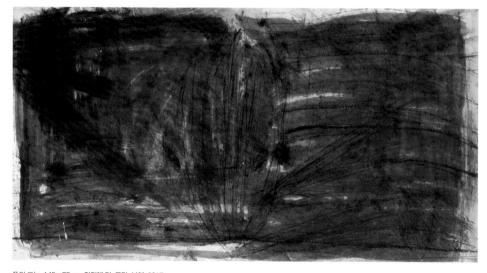

풀의 그늘 145×75cm 장지에 먹, 목탄, 분채 2017

32

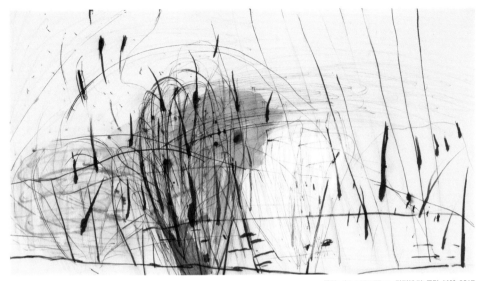

풀의 그늘 145×75cm 장지에 먹, 목탄, 분채 2017

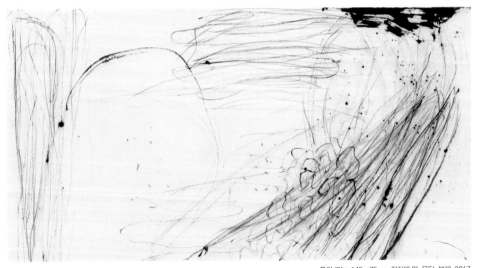

풀의 그늘 145×75cm 장지에 먹, 목탄, 분채 2017

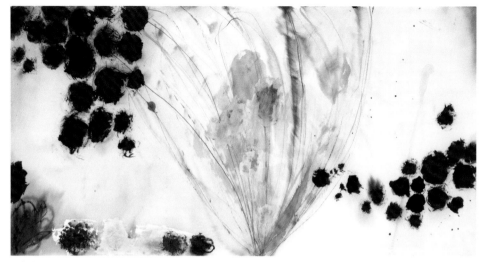

풀의 그늘 145×75cm 장지에 먹, 목탄, 분채 2017

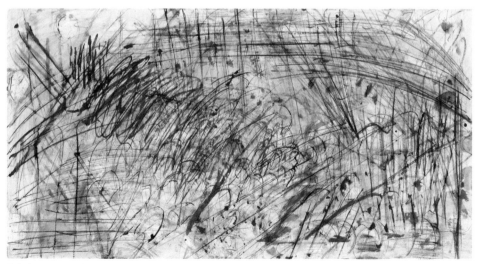

풀의 그늘 145×75cm 장지에 먹, 목탄, 분채 2017

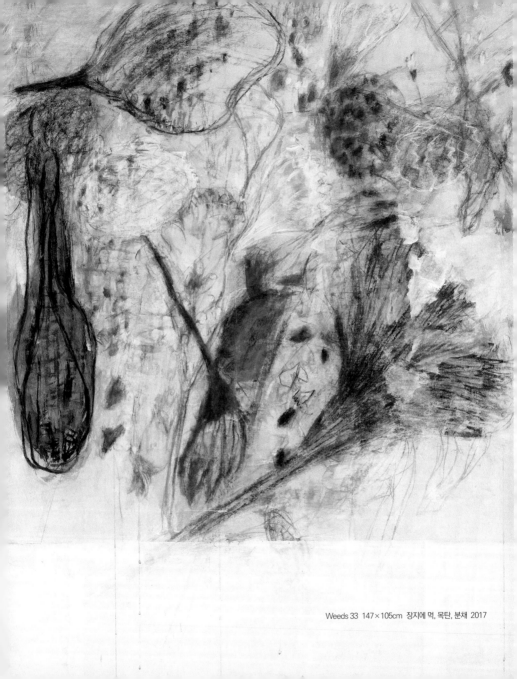

Weeds 33 147×105cm 장지에 먹, 목탄, 분채 2017

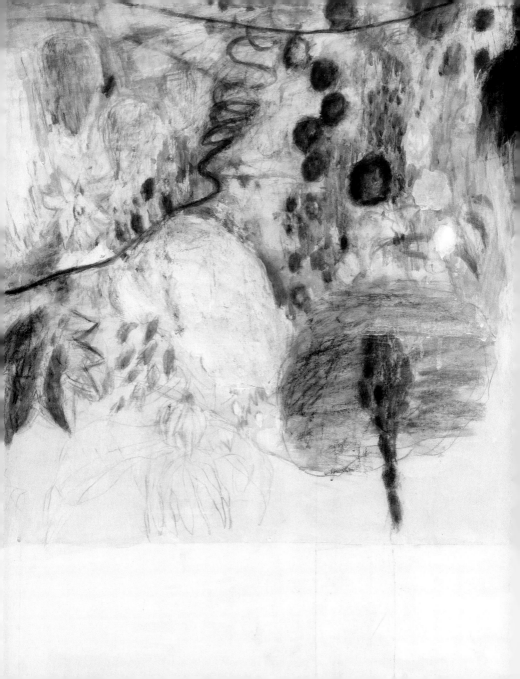

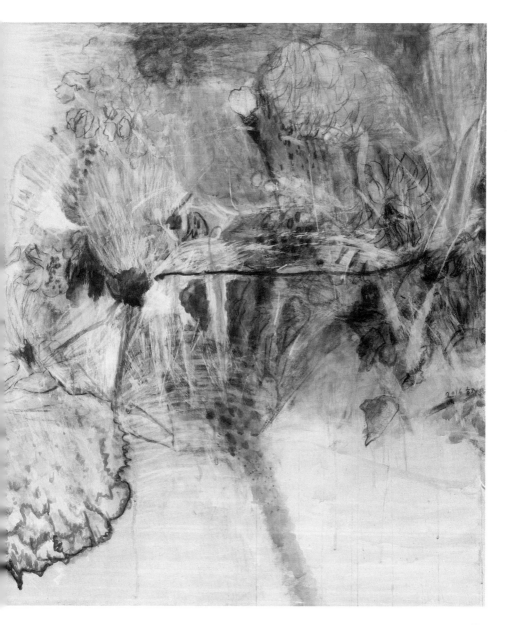

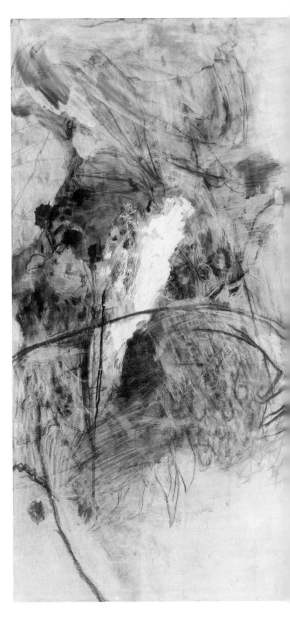

Woods 147×100cm 장지에 먹, 목탄, 분채 2017

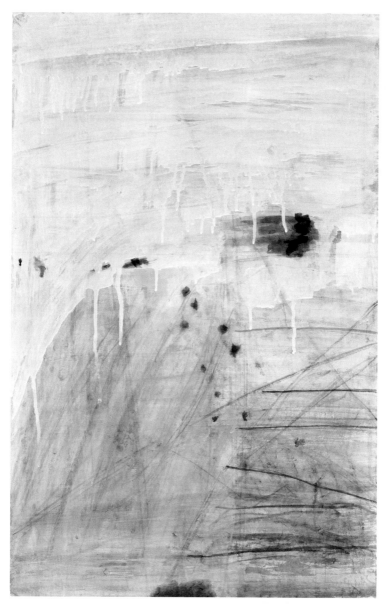

Weeds 32 61×94.5cm 장지에 먹, 목탄, 분채 2017

Weeds 31 61×94.5cm 장지에 먹, 목탄, 분채 2017

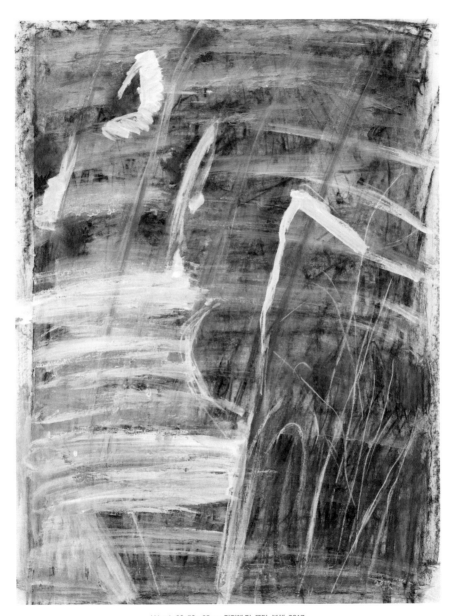

Weeds 30 50×68cm 장지에 먹, 목탄, 분채 2017

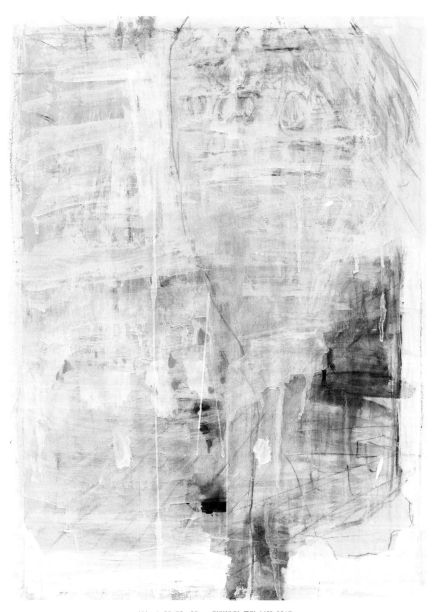

Weeds 29 50×68cm 장지에 먹, 목탄, 분채 2017

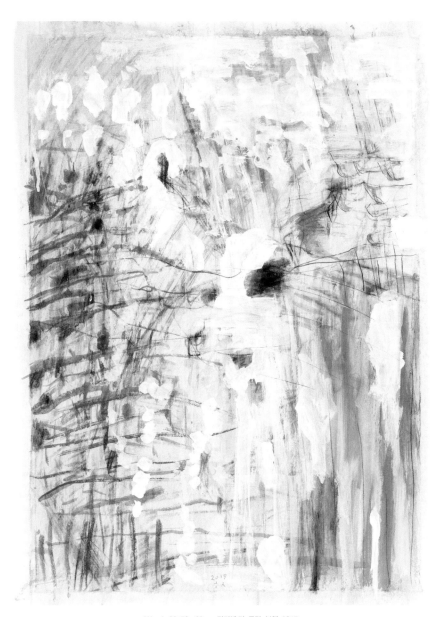

Weeds 28 50×68cm 장지에 먹, 목탄, 분채 2017

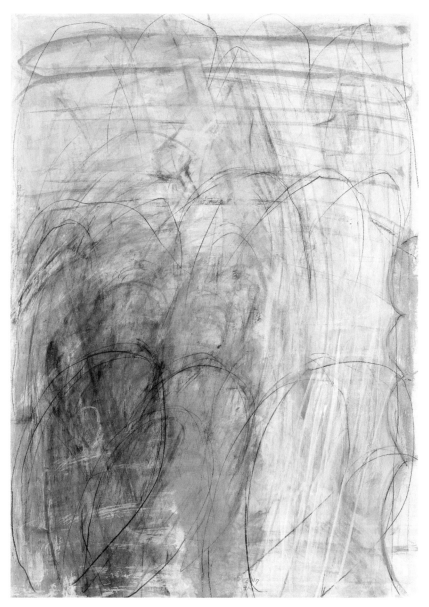

Weeds 27 50×68cm 장지에 먹, 목탄, 분채 2017

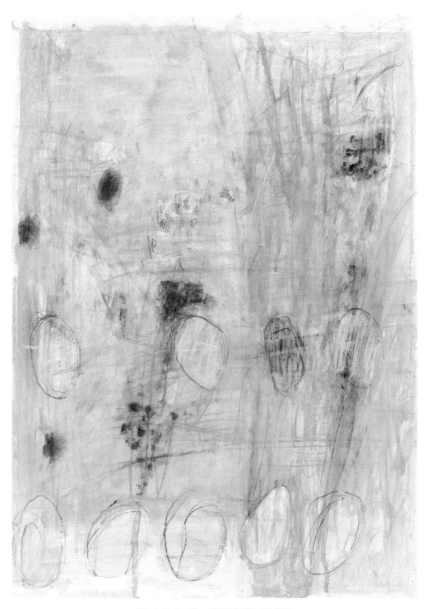

Weeds 26 50×68cm 장지에 먹, 목탄, 분채 2017

'풀'을 표현하면서 풀과 자연의 소리를 채집하고 산책하는 속도처럼 느릿느릿 걷는 느낌으로 그림을 그리게 되었다. 한여름 무더운 날씨에, 매 풍경 달라지는 풀이 만들어내는 풍광은, 익숙하지만 낯선 일상적 풍경을 기록한다. 풀들은 꽉 찼다가 어느 한 순간 여백으로 다가오며 선들이 서로 겹치면서 만들어내는 풀의 이미지는 이슬을 머금은 풀의 느낌, 여름 하늘 아래 더위를 이겨가며 서 있는 느낌 등 매 순간 다른 날씨와 환경 속에서 자라는 풀을 표현한다. 그는 풀이 가진 다양한 성격이나 속성을 표현하기 위해서 죽필이나 묵필, 목탄 등으로 풀의 길이와 결을 표현하였고 숲속으로 들어가는 '걷기'를 상상할 수 있도록 가로를 길게 표현하였다. 이러한 대작은 장지에 겹을 쌓아나가면서도 풍경의 마지막 부분에서는 일필휘지처럼 절제된 선의 울림으로 여러 갈래의 생각에 마침표를 쓰는 것처럼 과감하게 끝난다. 이러한 구조는 캔버스를 연결해서는 전혀 나올 수 없는 회화적 발상이다.

장현주가 보여주는 '그리기의 흔적'들은 그의 마음, 의식의 흐름을 보여주는 심리적 결들로 오랜 시간 동안 마음속에서 뭉쳐지고 덩어리로 존재했던 생각들이 씨실과 날실처럼 하나씩 풀려지고 서로 다시 이어지는 생각의 과정들을 보여주는 것이 아닐까. 여기에는 빠른 속도로 올라가는 일상적인 여정들이 있는가 하면 누구에게도 눈길을 주지 않은 채 느릿느릿 자신의 흐름을 따라 사색하는 여백의 공간이 있다. 그렇게 본다면 장현주의 그리기는 자신의 신체와 마음이 하나가 되고 또 회화적 공간과 하나가 되는 오랜 생각의 겹이고 시간의 겹이다. 앞을 보지 않고 달려온 작가에게 그 공간은 피안의 공간이기 때문에 단순한 회화적 공간이라 부를 수 없다. '풀'은 작가의 이름이자 우리의 이름을 대신하는 매개항이다. 자연 속에서는 구체적으로 어떤 소리인지 정확히 파악할 수 없는 무심한 소리, 곤충의 소리, 풀이 바람과 만나는 소리는 나지막한 흥얼거림처럼 우리가 잊고 있었던 사운드이다. 장현주가 표현하는 산, 풀, 바람 소리, 풀벌레 소리 등은 우리의 경험 속에 남아있던 어떤 한순간의 기억으로 되돌아가게 한다.

장현주가 표현하는 '풀'은 김수영 시인이 시
대의식을 담아 표현한 '풀'과는 결을 달리하지만
풀은 이름이 없고 눈에 띄지 않으며 소소한 풍경
으로 남아 있는 것이다. 구체적인 이름을 갖지
않는 '풀'은 우리 모두의 모습처럼 늘 그곳에 있
지만 인지되지 않는 개인의 목소리이기도 하다.
대상으로 존재하지만 눈에 띄지 않는 그림자 같
다고 할 수 있다. 또한 그의 그림에서 장 뒤뷔페
나 윌렘 드 쿠닝과 같은 우연성과 즉흥성을 발견
할 수도 있지만, 반대로 이렇게 보이는 작품들이
실제로는 작가의 노련한 회화적 표면과의 '놀이'
에서 왔다는 사실을 읽어내릴 수 있다.

　　바로 이러한 특징을 보여주는 이번 풀 작업에
서 장현주가 과감하게 보여주는 영상 작업은 세
로가 110센티미터, 가로가 2,980센티미터가 되
는 모뉴멘털한 풍경화를 기록한 것이다. 크기 면
에서는 장대하고 장엄한 자연의 숨결을 보여주
지만, 이러한 대작 안에 표현되어 있는 대상은
동양화의 주된 소재로 사용된 소재가 아니다. 장
현주는 거의 매일 하루 4미터 정도 되는 종이에

적인 드로잉이라는 미학성을 구축하지만 이러한 효과를 위해서 작가는 끊임없이 붓 하나로 표면과 긴밀하게 호흡하면서 마치 수행하듯 작업에 몰입하지 않으면 안 될 것이다. 작가의 마음과 생각, 몸이 한지와 붓이라는 매체가 합일이 되는 과정을 겪지 않는다면, 종이 특유의 잔상 효과가 쉽게 포착되지 않을 것이다.

장현주의 근작에는 동양화나 한국화 특유의 미학적 효과들이 등장하면서도 여기에 분채나 목탄 등이 사용되면서 서양화의 특징이기도 한 키아로스쿠로(음영) 효과나 색채의 특징이 구체화된다. 매화가 꽃 피는 순간적인 느낌을 표현한 것이나, 전경과 배경이 전면적으로 등장하여 새로운 공간성을 구축한 작업, 풀들이 조금씩 모여서 소소한 풍경을 이루다가 갑자기 압도적인 장관을 구성하는 형식 등은 음악의 리듬처럼 새로운 운율을 만들어낸다. 비워지고 채워진 공간은 절대적 리듬을 구성하지는 않지만 장현주가 표현하는 섬세한 선과 면을 따라 서로 끊어지기도

하고 어느 한순간 무심하게 서로 만나기도 한다. 무심한 듯 우연히 상하좌우로 뻗어 나가지만 그러한 선의 표현들은 작가가 생각하는 마음의 흐름과 함께 호흡하는 여정들이 녹아있다. 이러한 이유로 작가는 밑그림을 미리 그려두지 않는다.

예술이 작가의 마음과 생각을 담아내는 흔적이라면 장현주의 풍경화는 여성으로, 작가로, 개인으로 스스로를 찾아내는 경험의 공간과 기억의 흔적을 기록한 특징을 지닌다. 그의 작업은 그가 써 내려 나가는 일기처럼 '여성적 글쓰기'와 생각의 흐름을 만들어내는 관찰과 시선들로 가득 차 있다. 그것은 서사의 흔적이 아니라 소소하고 사소하여 지나치기 쉬운, 누군가의 손길에서 벗어나 있던 공간에 눈길을 돌린 것이다. 그의 작업에서 느껴지는 '드로잉' 요소, 그리는 행위, 선과 색의 변주 등이 눈길을 끄는 것도 작가 스스로의 생각의 궤적들이 기록된 흔적이기 때문이다.

장현주가 그린 '풀의 그늘':
풀, 그리고 자연의 소리

정연심 / 홍익대학교 교수

장현주는 장지에 먹, 목탄, 분채 등을 이용해 다양한 매체의 실험을 모색해왔다. 작가는 〈지우개로 그린 풍경〉, 〈뜻 밖에서 놀다〉, 〈산, 산, 산.〉, 〈어.중.간.〉, 〈숲, 깊어지다〉에서부터 현재 전시 중인 〈풀의 그늘〉이라는 제목을 통해, 일상적인 삶의 풍경이 되는 자연 안에서 경험하는 사소하고 우연적인 속성에 관심을 가지고 작업해왔음을 알 수 있다. 장현주가 그린 산, 들, 풀 등을 담은 현대적 산수화에는 그림을 그리고 지우는 행위 뒤에 남은 우연적 발묵 효과가 배어있다. 또한 묵이 자연스럽게 스며드는 미세한 잔상들이 선과 색의 흔적으로 남아 있다. 그의 작업은 한지가 지닌 표면적 효과를 섬세하게 보여줄 뿐 아니라 종이의 속성상 쉽게 드러내기 어려운 레이어드(겹) 효과를 동시에 재현한다. 유화를 여러 번 덧칠하면서 형태가 자연스럽게 구축되는 회화적 붓질 효과와 달리, 한지는 번지는 효과를 잘 보여주지만 또 한편으로는 다루기 쉽지 않은 표면적 특징을 가지고 있다. 동양화 특유의 번짐이나 수묵의 흐르는 느낌이 종이에서 우연

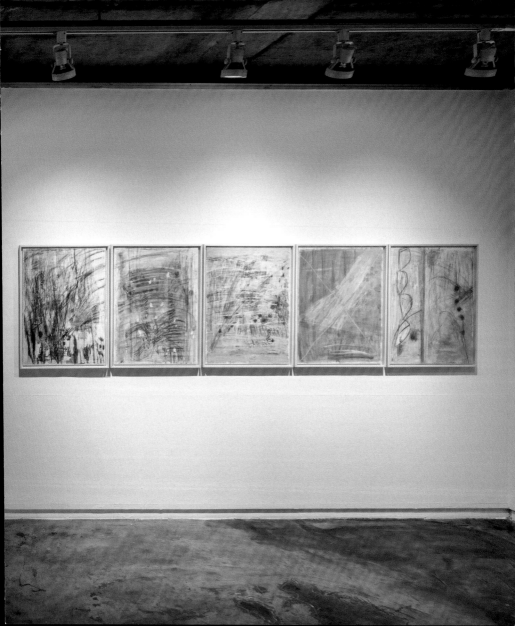

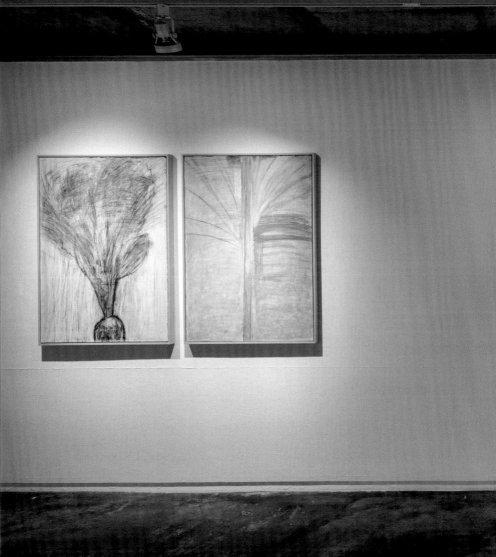

풀의 그늘

장 현 주

Jang, Hyun-Joo

「이 도서의 국립중앙도서관 출판예정도서목록(CIP)은 서지정보유통지원시스템 홈페이지(http://seoji.nl.go.kr)와 국가자료공동목록시스템(http://www.nl.go.kr/kolisnet)에서 이용하실 수 있습니다.(CIP제어번호: CIP2017032542)」

한국현대미술선 038
장현주

2017년 12월 8일 초판 1쇄 발행

지은이 장현주
펴낸이 조기수
펴낸곳 출판회사 핵사곤 Hexagon Publishing Co.
등 록 제2017-000054호 (등록일: 2010. 7. 13)
주 소 경기도 용인시 수지구 죽전로 238번길 34, 103-902
전 화 070-7628-0888, 010-3245-0008, 010-7216-0058
팩 스 0303-3444-0089
이메일 coffee888@hanmail.net, joy@hexagonbook.com
website: www.hexagonbook.com

ISBN 978-89-98145-92-7
ISBN 978-89-966429-7-8 (세트)

장 현 주

Jang, Hyun-Joo

HEXAGON

KB141251